上海書畫出版社

鄧散木書

鄧散木書法精選·中國法書精選

目錄

中國歷史

（目次項目が上下二段に配列されているが、判読困難のため省略）

戴敦邦畫譜・中國風俗畫
戴敦邦畫譜・中國風俗畫

閑逸
一

思親
二

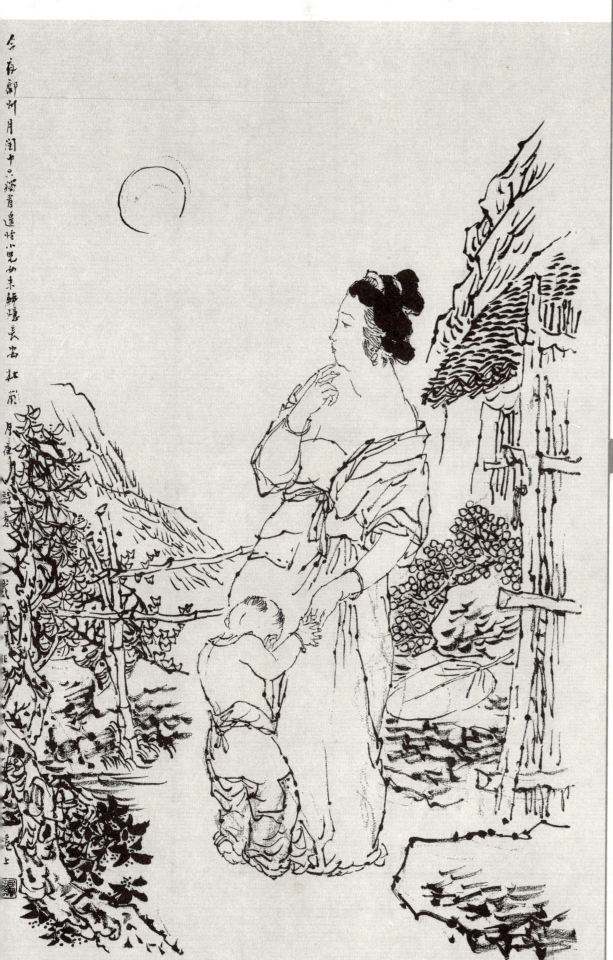

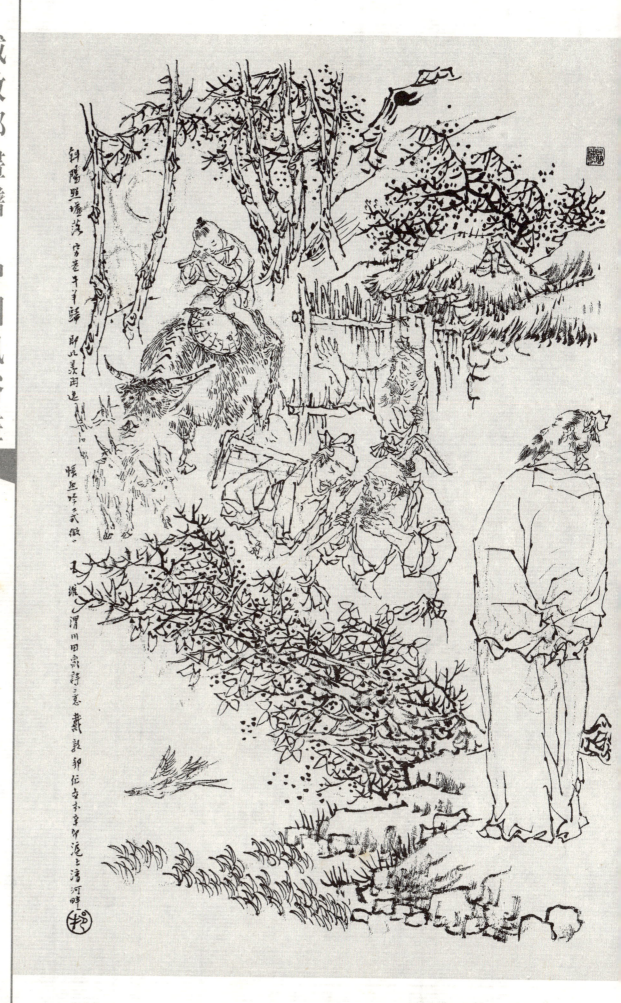

戴敦邦畫譜・中國風俗畫
戴敦邦畫譜・中國風俗畫

待客
三

定親
四

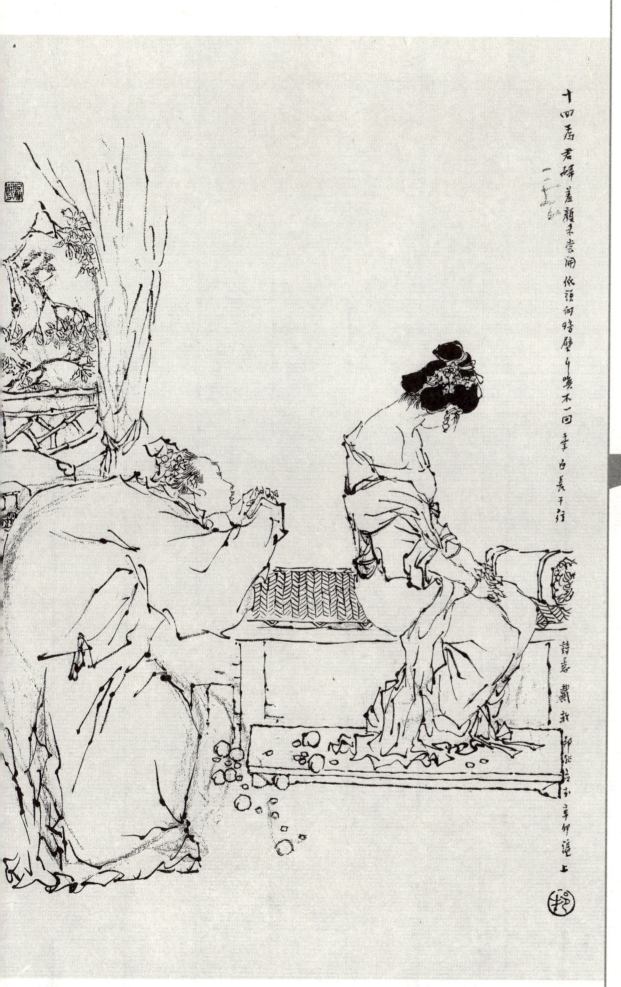

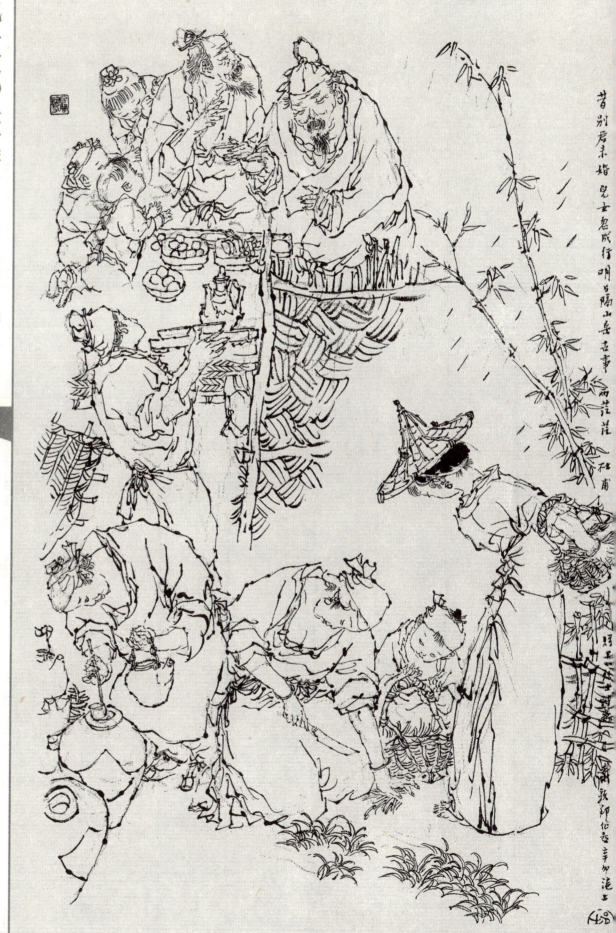

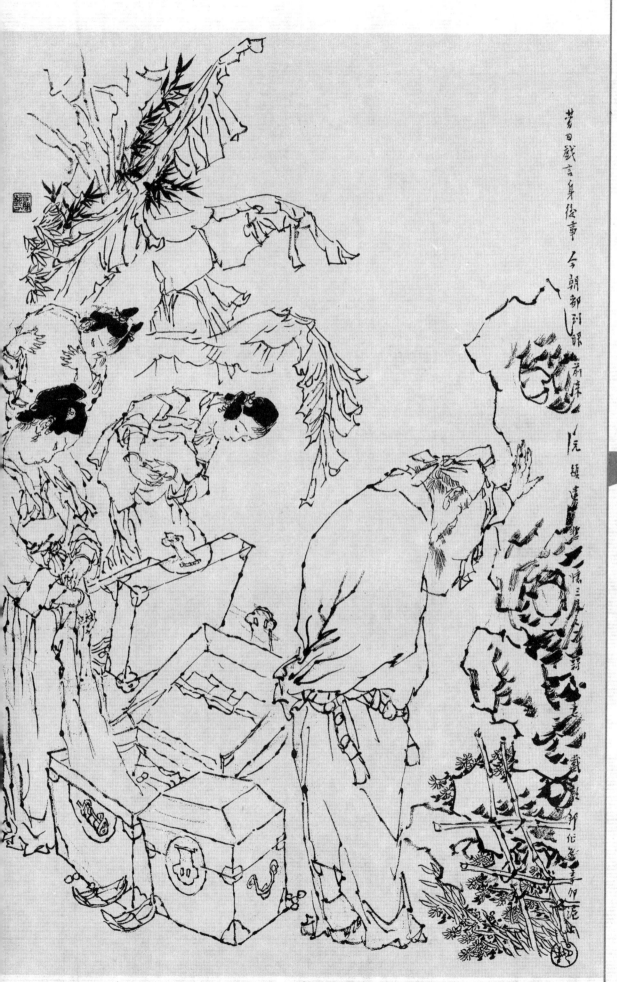
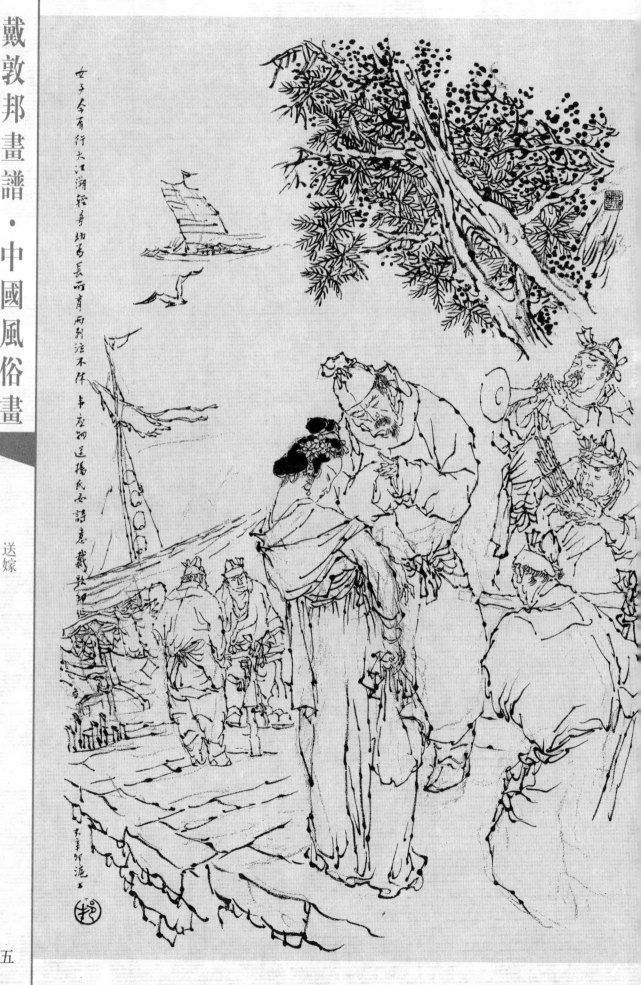

戴敦邦畫譜·中國風俗畫

戴敦邦畫譜·中國風俗畫

送嫁

遺贈

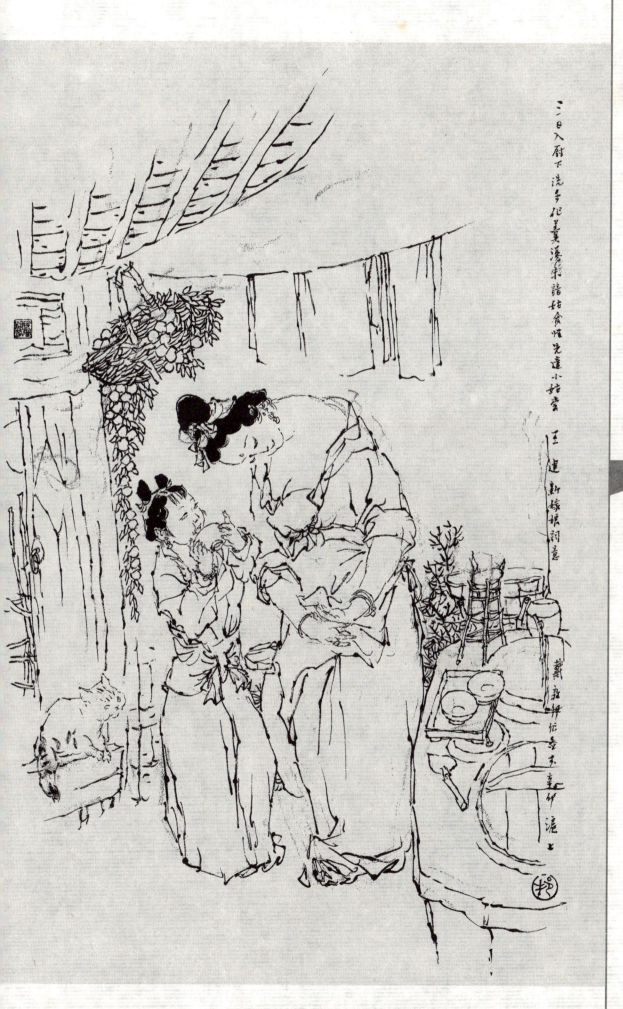
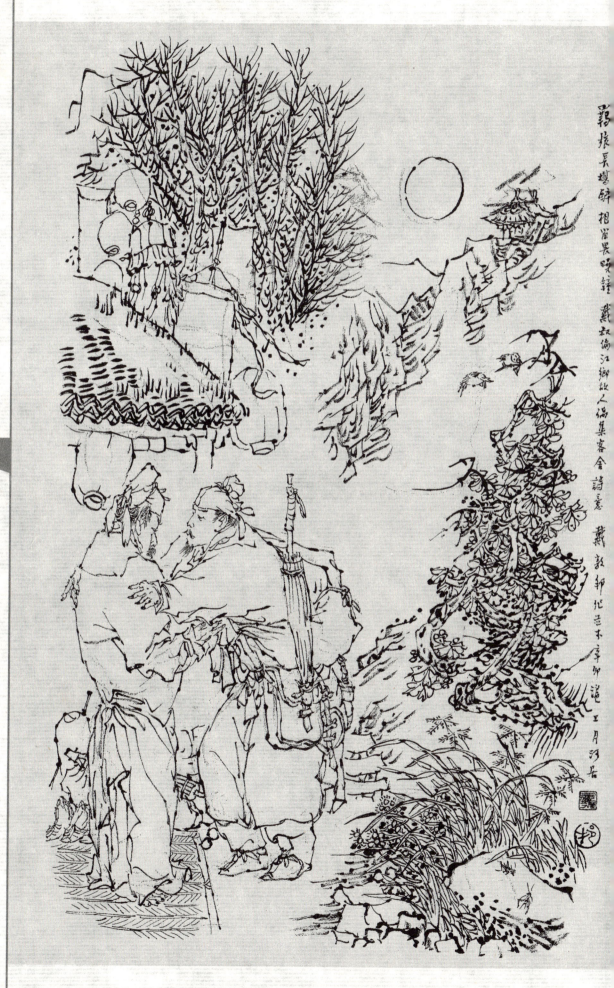

戴敦邦畫譜·中國風俗畫

新婚　鄉情

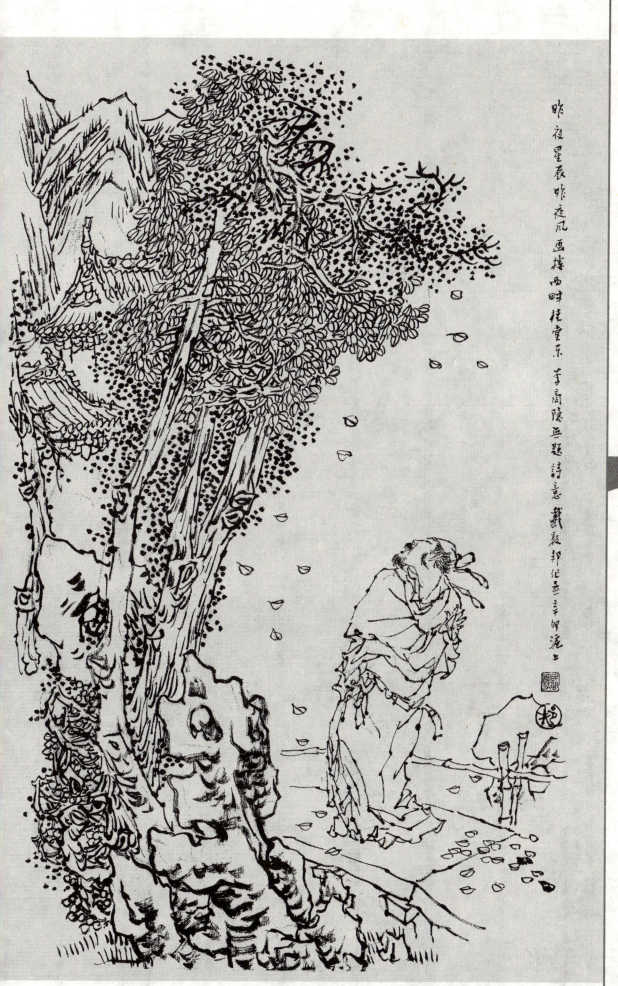

戴敦邦画谱·中国风俗画

访友

昨夜星辰

戴敦邦畫譜·中國風俗畫

戴敦邦畫譜·中國風俗畫

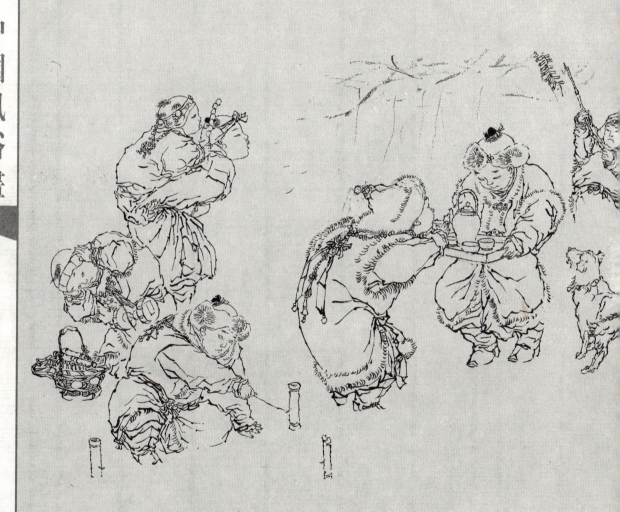

新歲

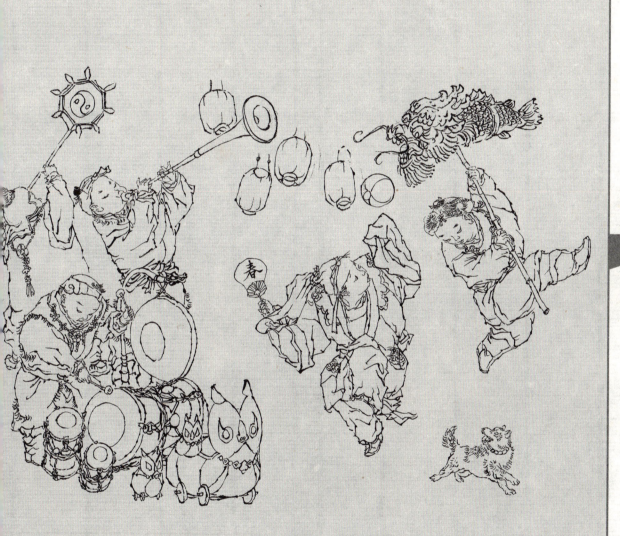

元宵

戴敦邦畫譜·中國風俗畫

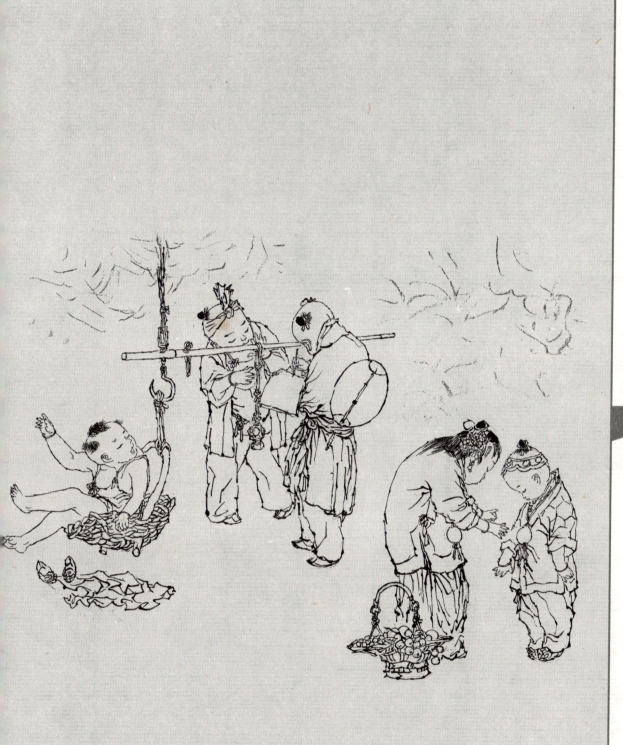

立夏

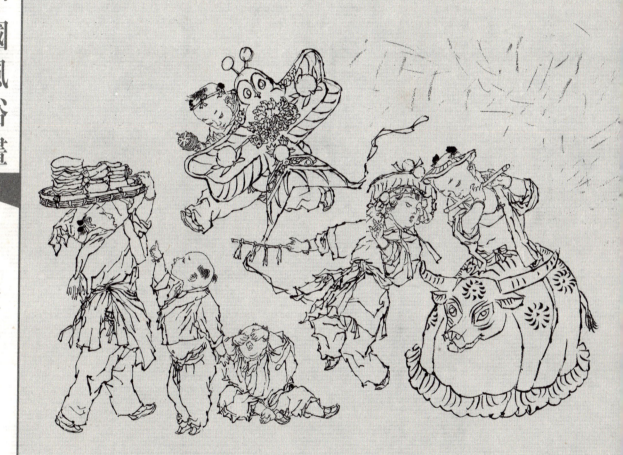

春早

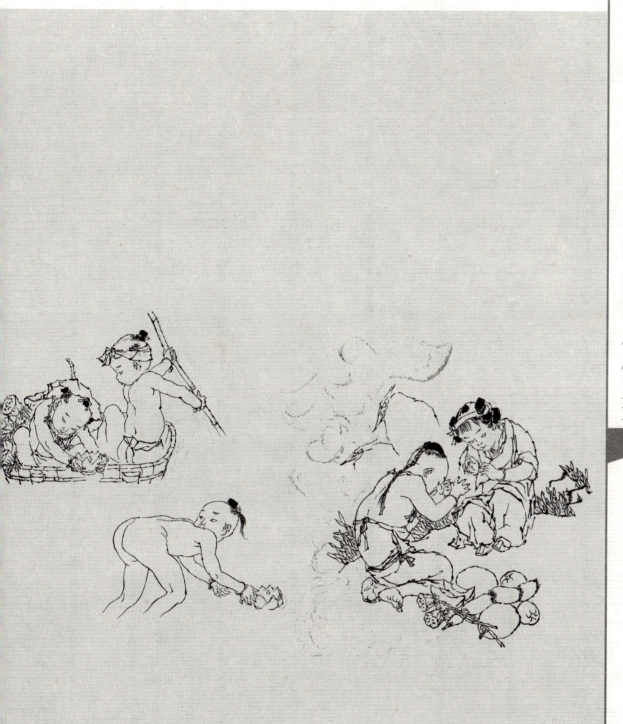

盛暑

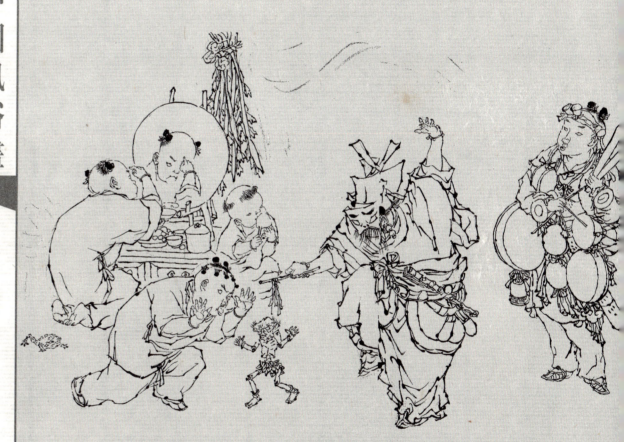

端陽

戴敦邦畫譜·中國風俗畫

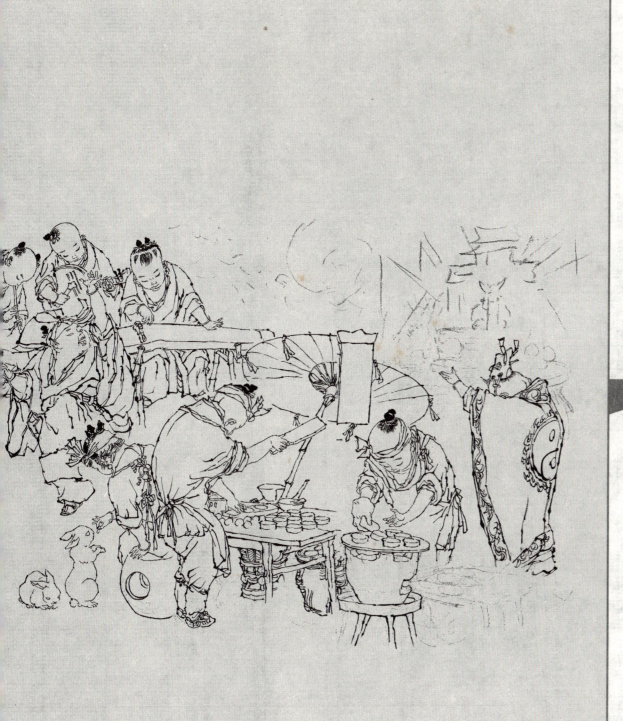

珍惜

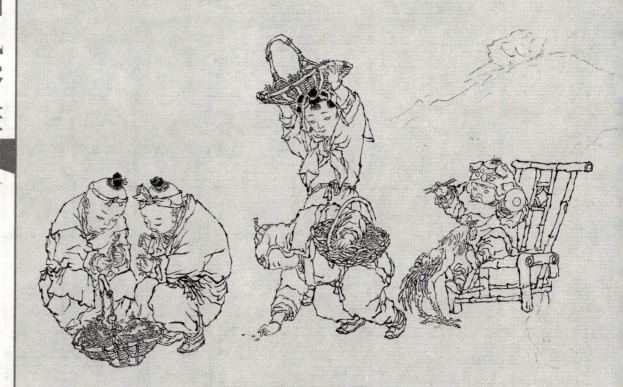

中秋

一七

一八

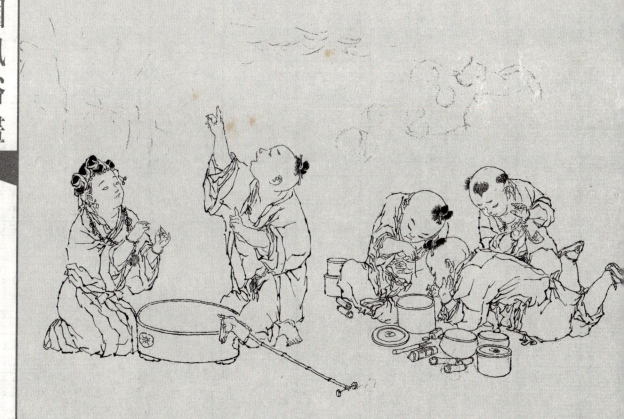

秋色

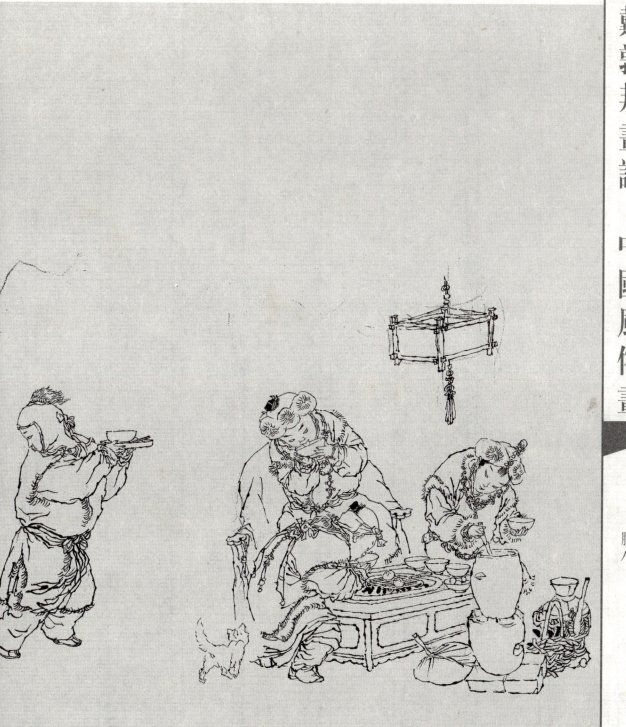

臘八

戴敦邦畫譜·中國風俗畫

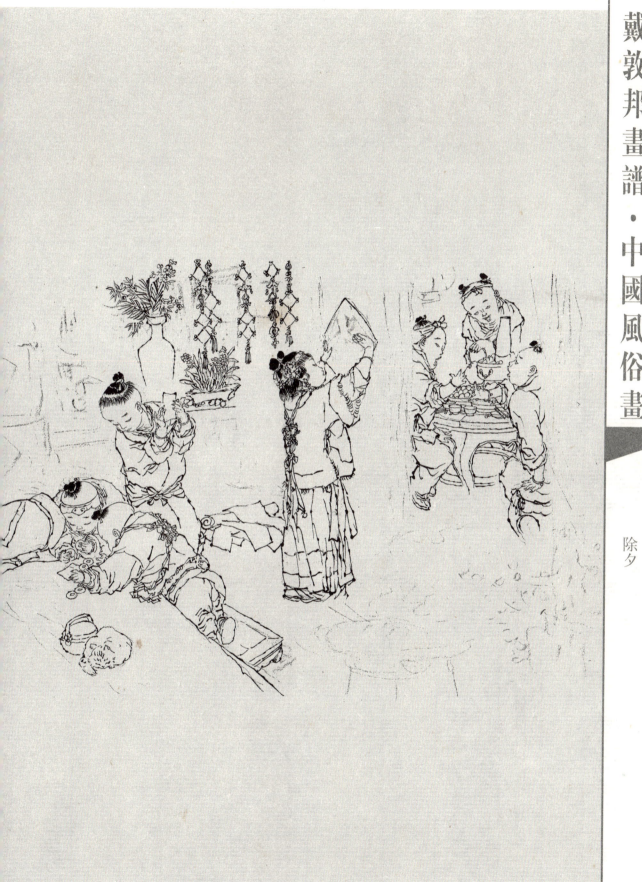

戴敦邦畫譜・中國風俗畫

送竈

除夕

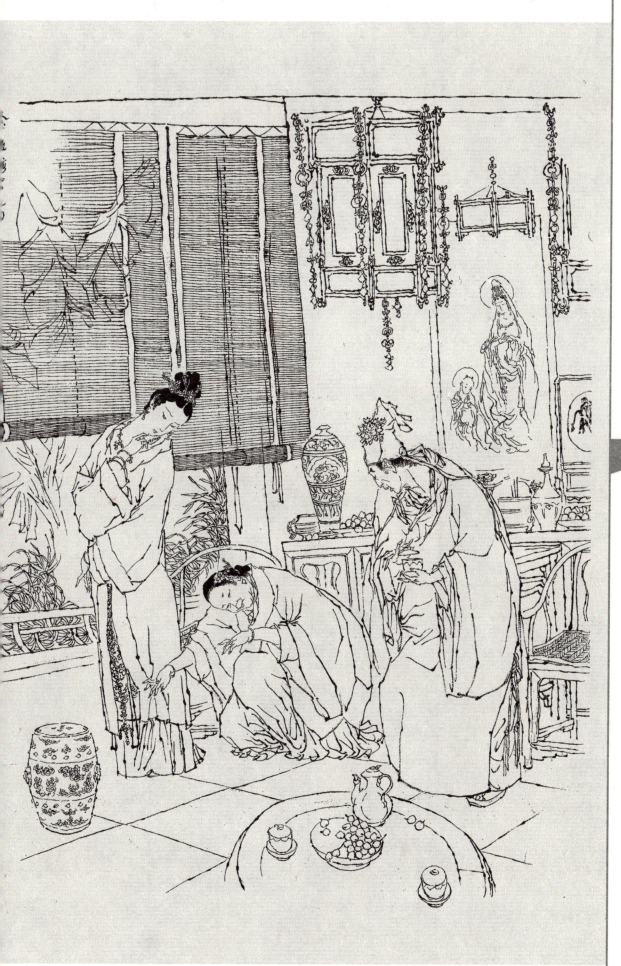

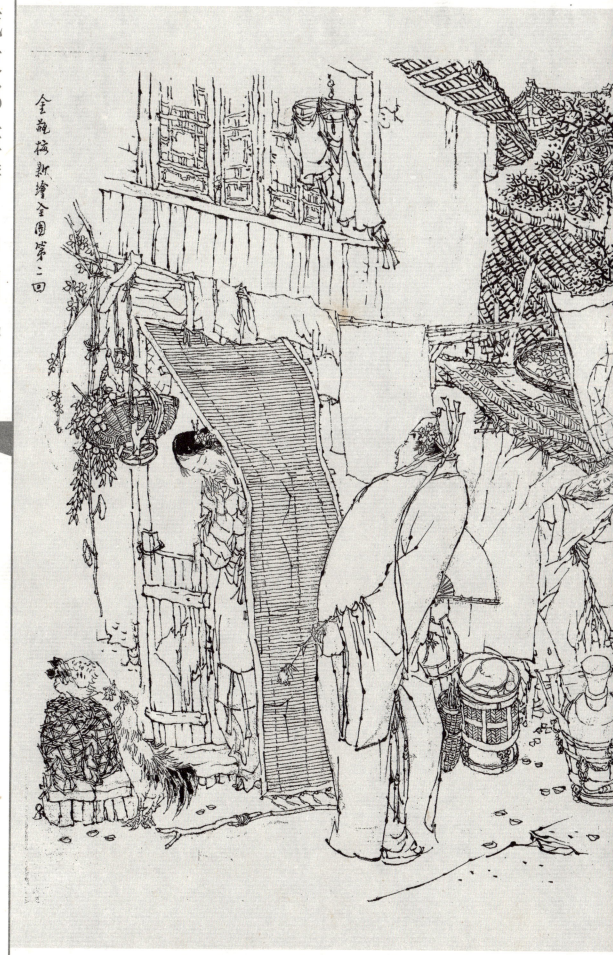

戴敦邦畫譜・中國風俗畫

艷遇

做媒

戴敦邦画谱·中国风俗画

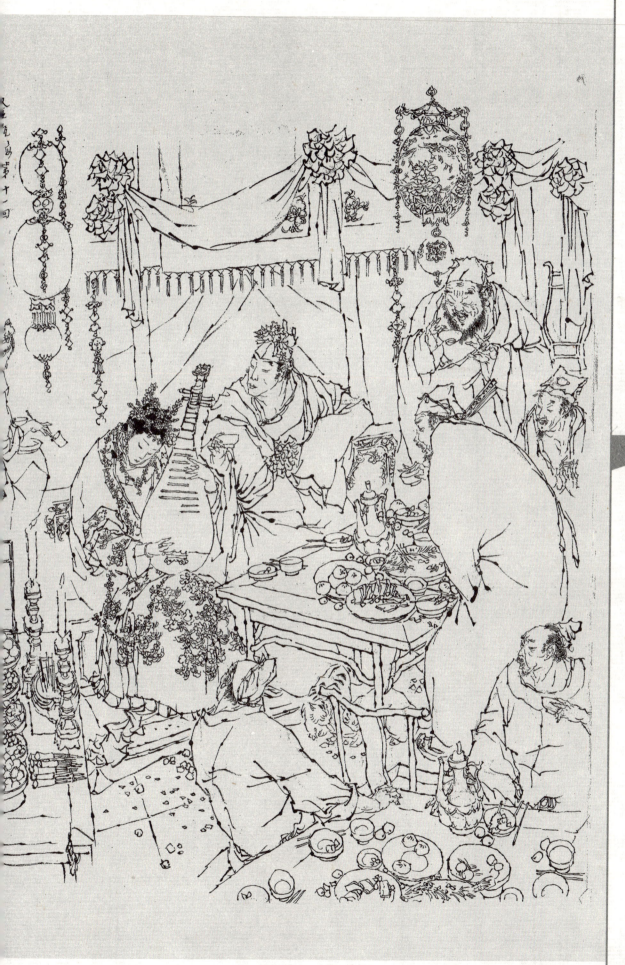

欢宴

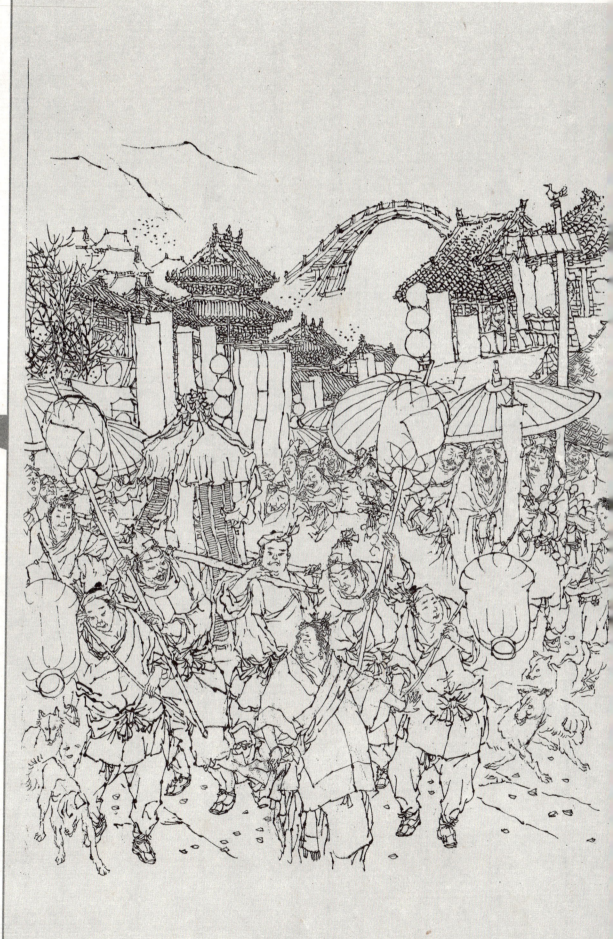

迎娶

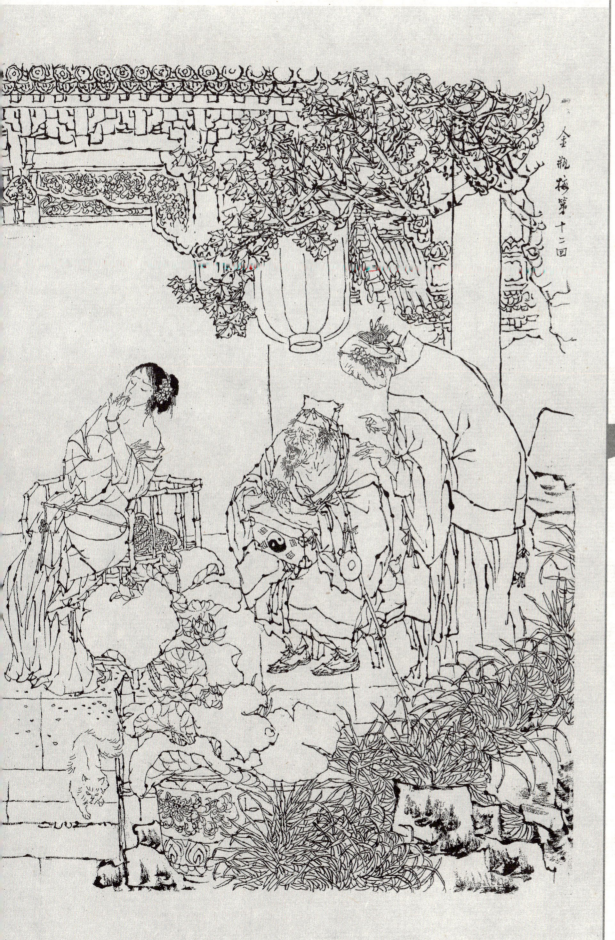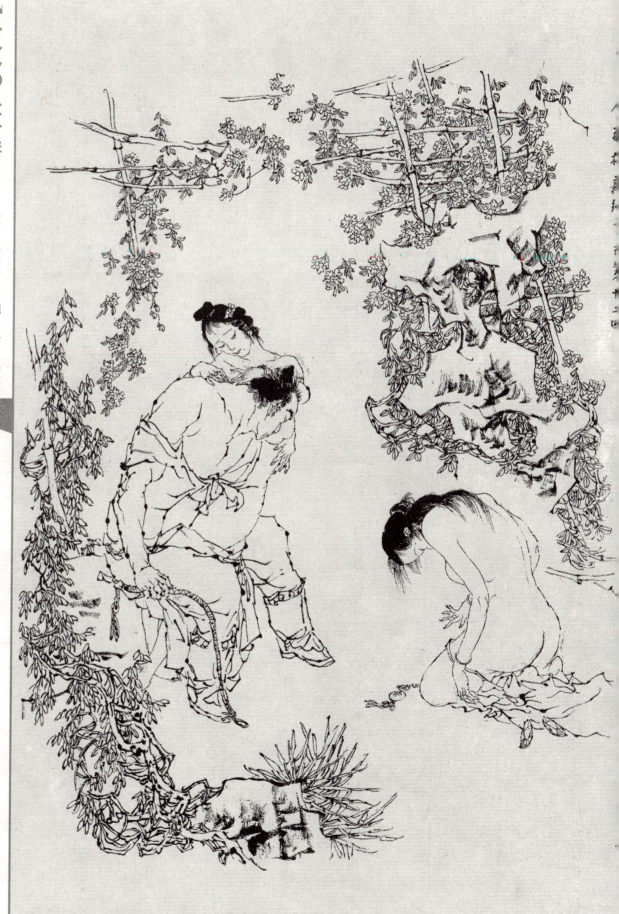

戴敦邦画谱·中国风俗画

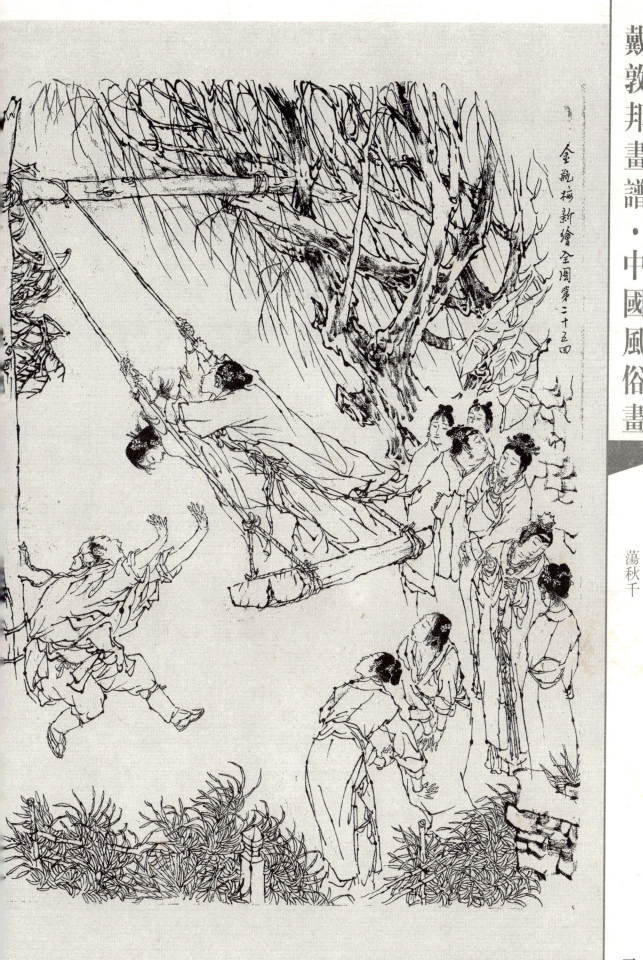

荡秋千

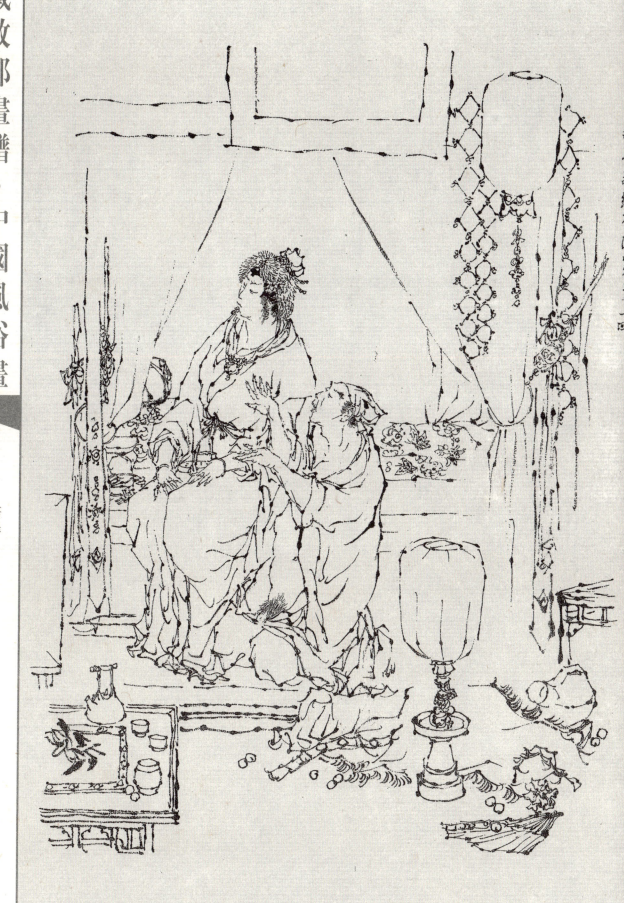

赔罪

戴敦邦畫譜・中國風俗畫

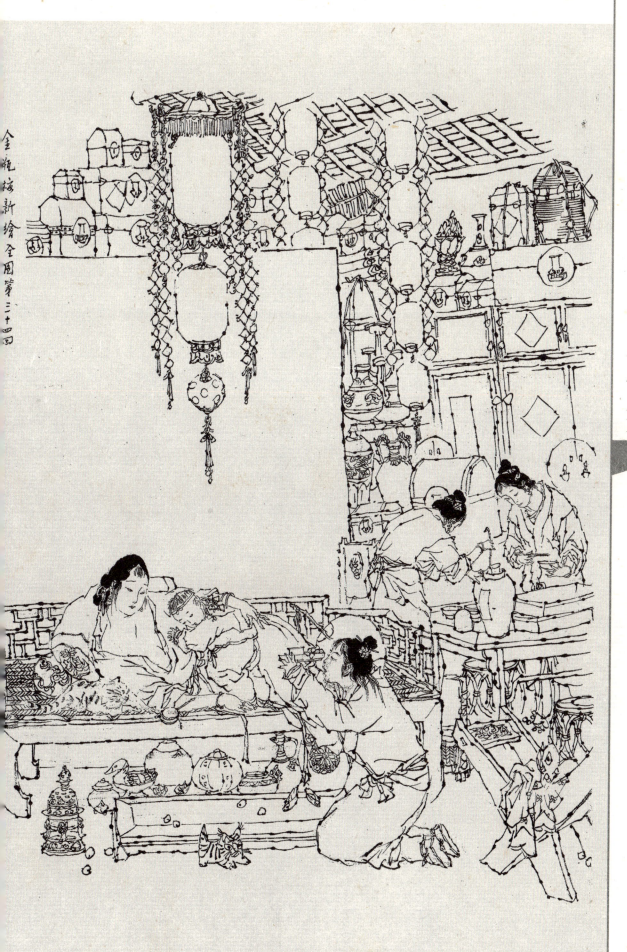

獻酒

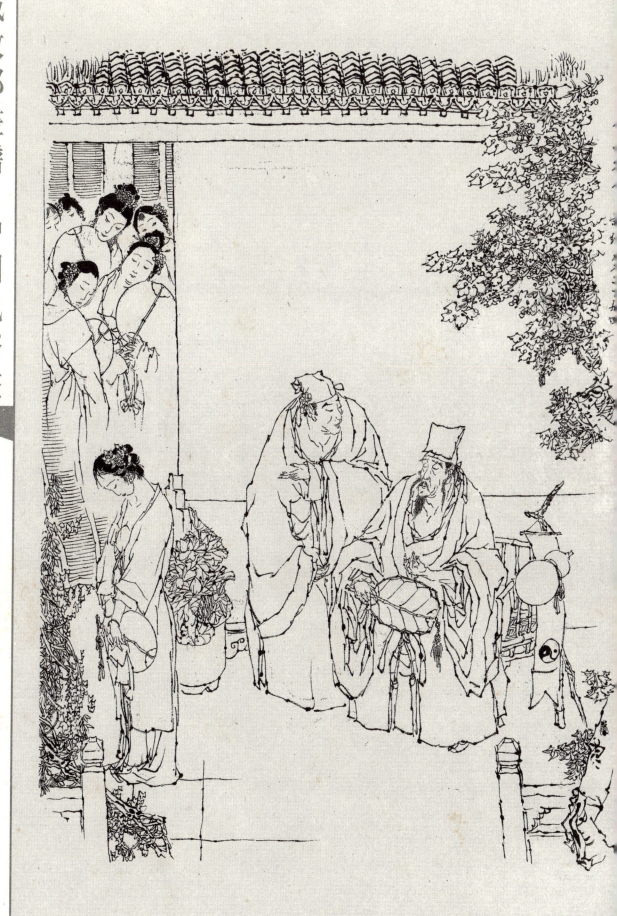

相人

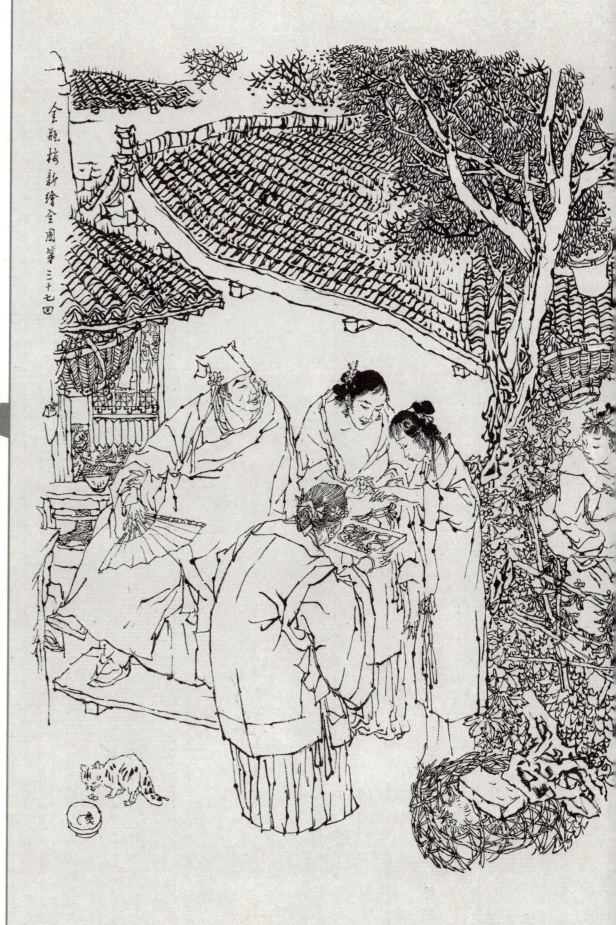

勸嫁

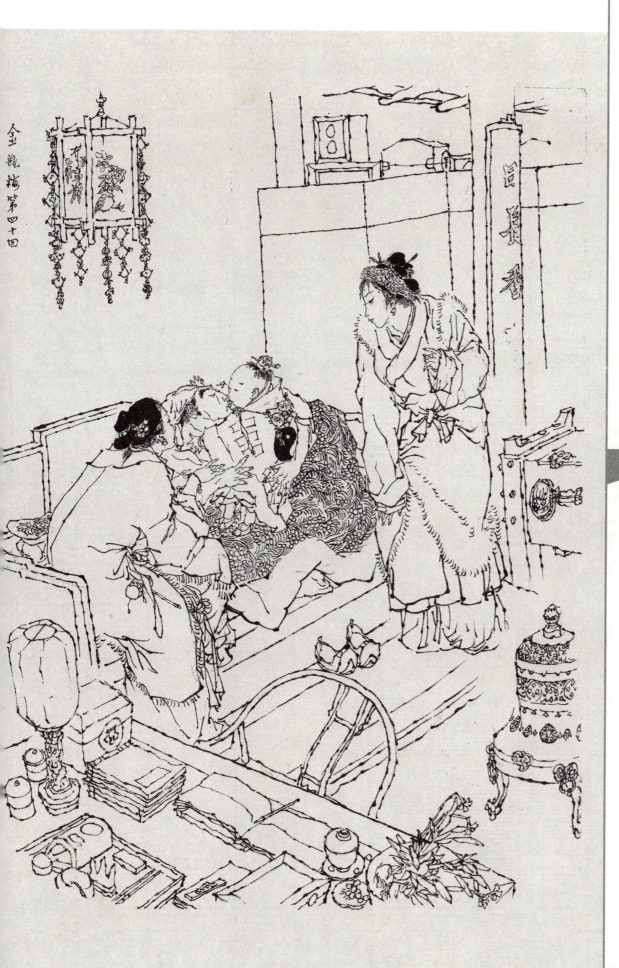

生貴子

戴敦邦畫譜・中國風俗畫

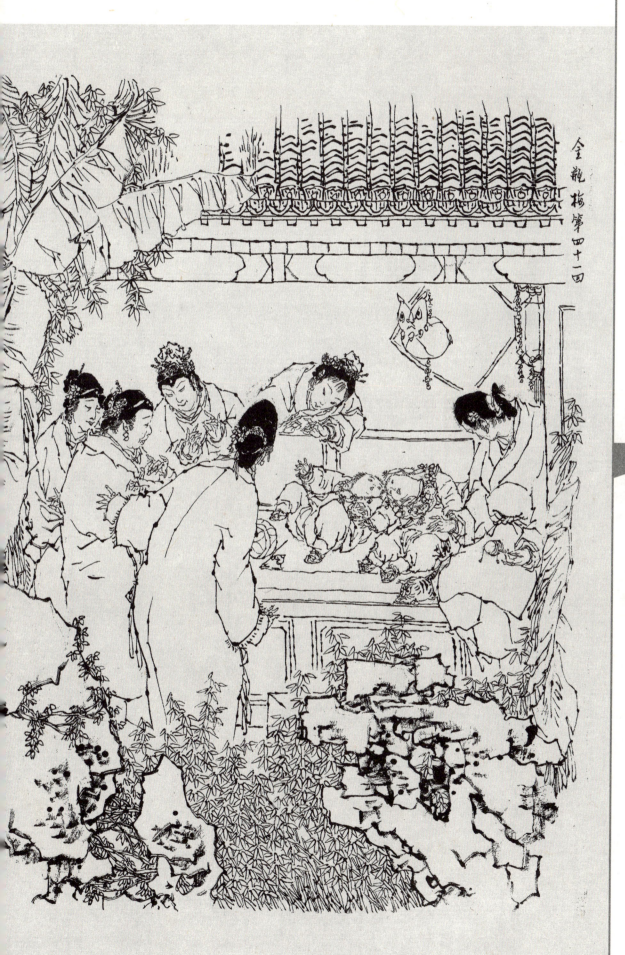

戴敦邦畫譜・中國風俗畫

邀寵

娃娃親

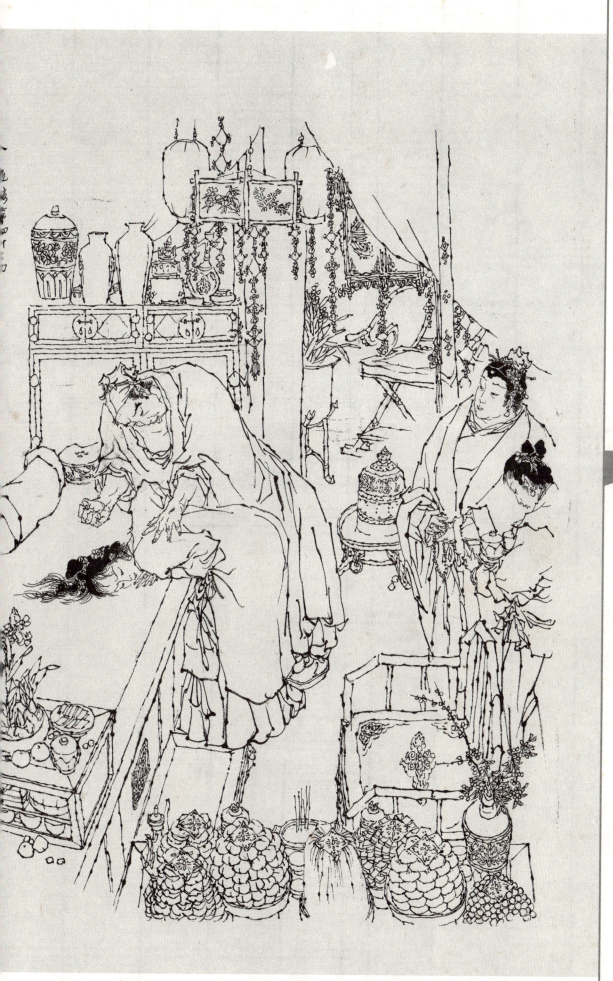

戴敦邦画谱·中国风俗画

戴敦邦画谱·中国风俗画

灯会

虐妻

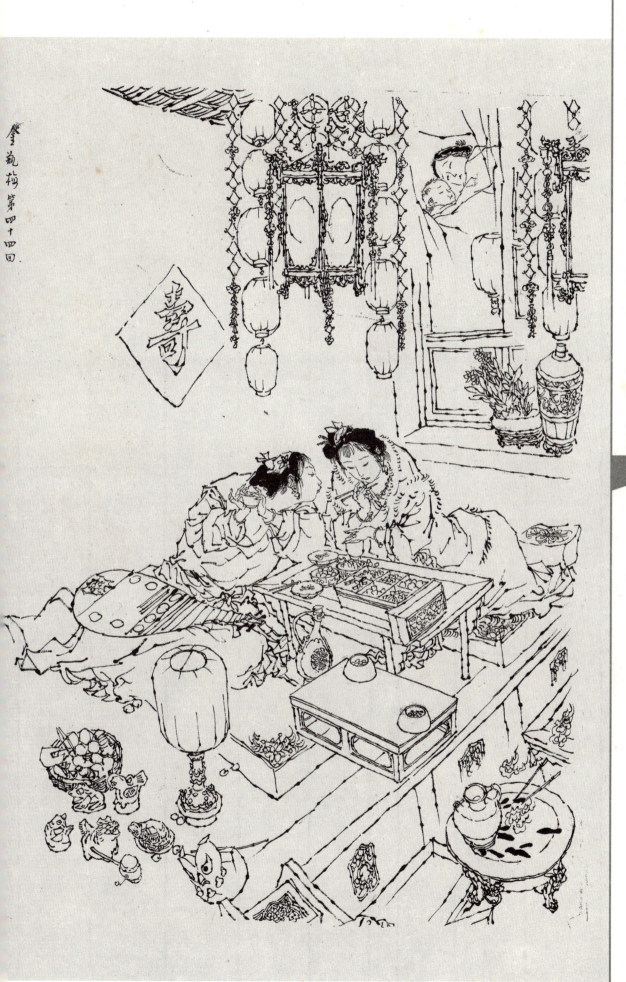

佳人消夜

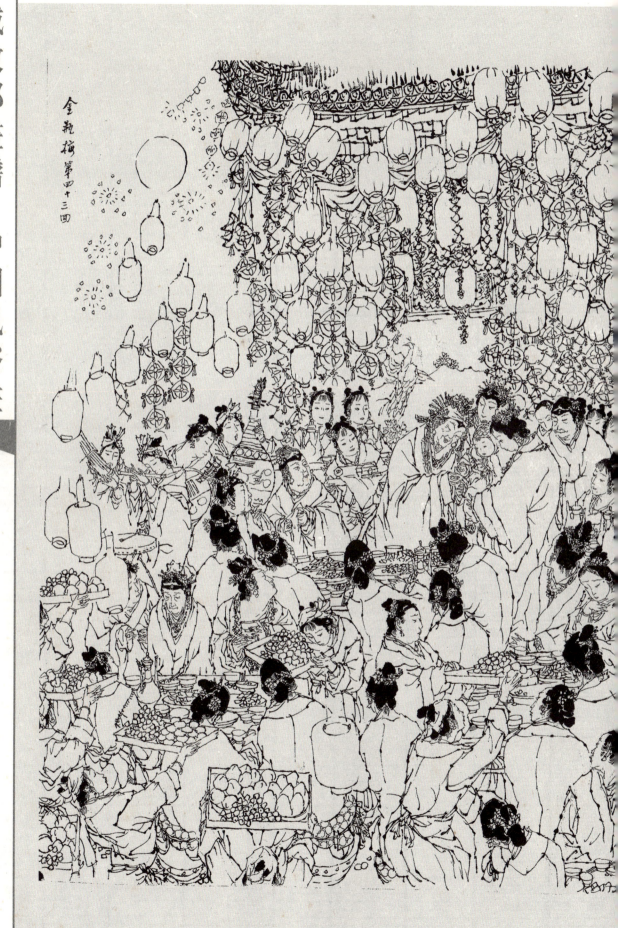

歡會

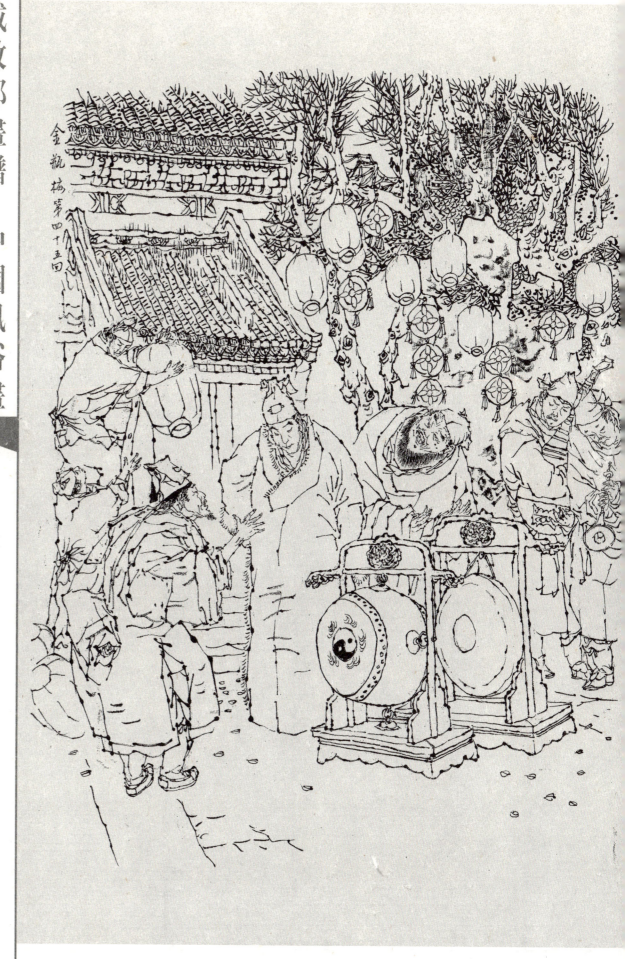

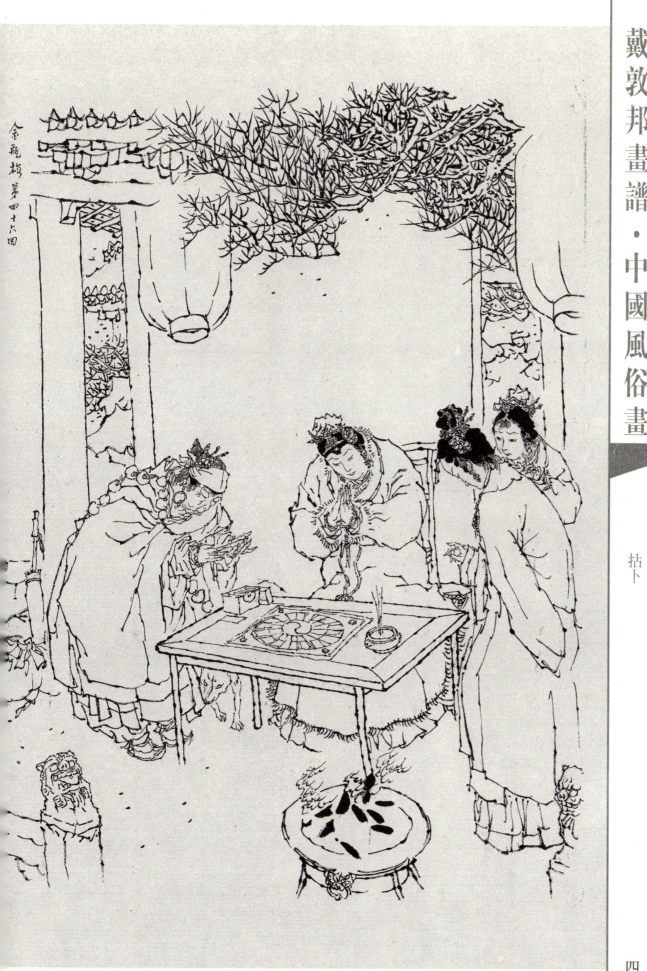

戴敦邦畫譜・中國風俗畫
戴敦邦畫譜・中國風俗畫

典當

抽卜

四一

四二

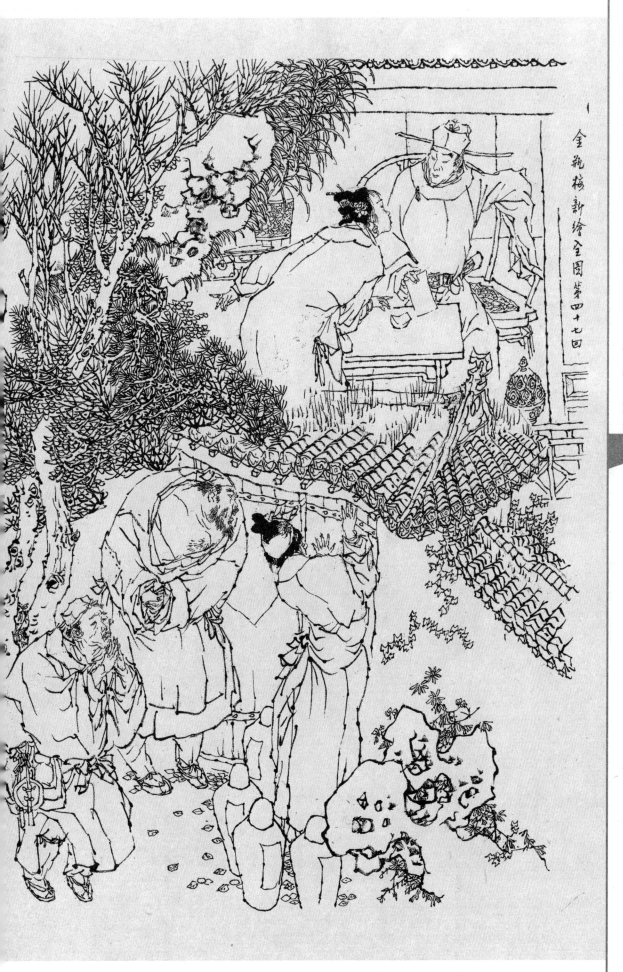
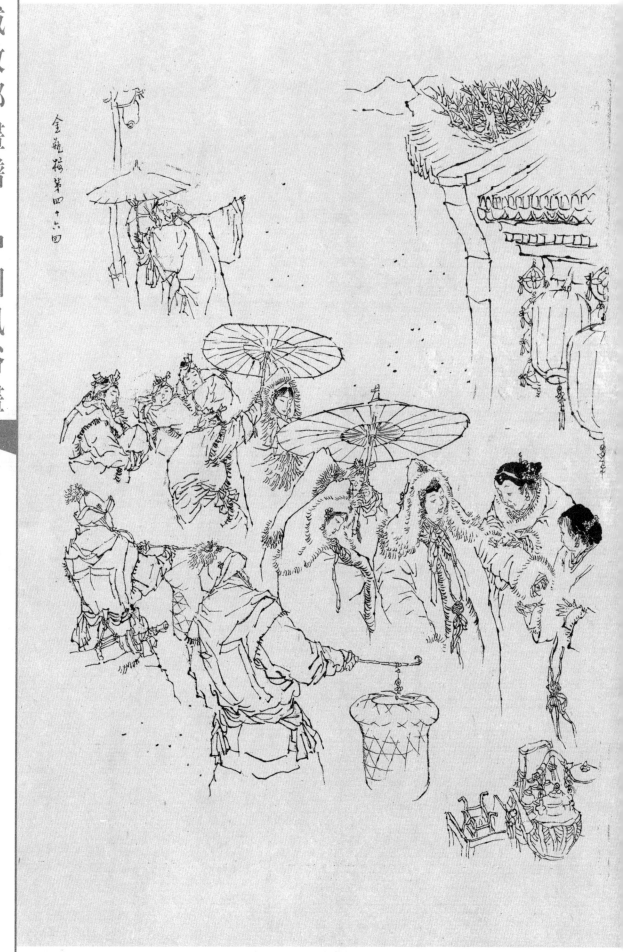

戴敦邦畫譜・中國風俗畫

夜游

圖財

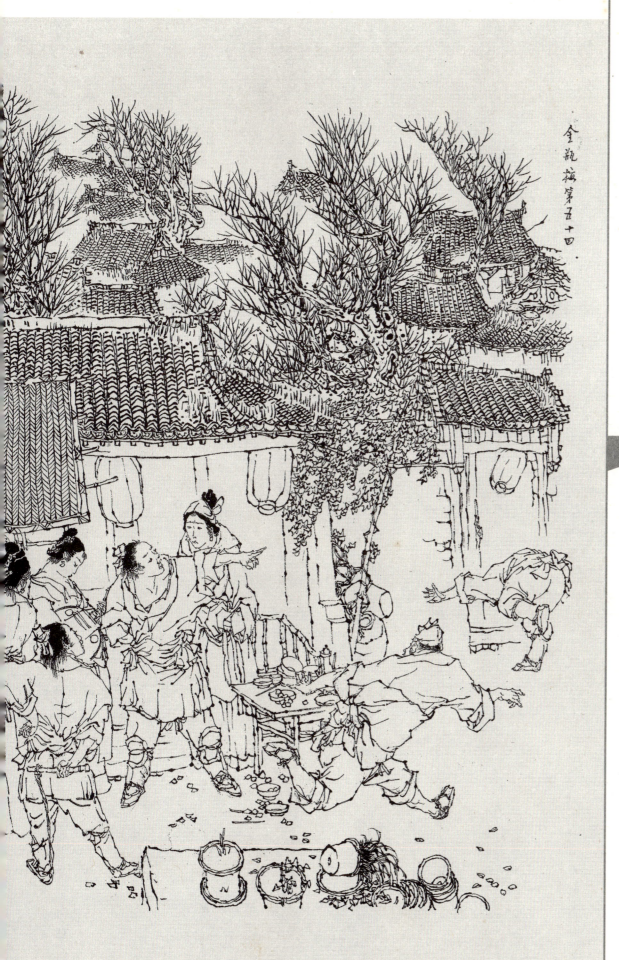
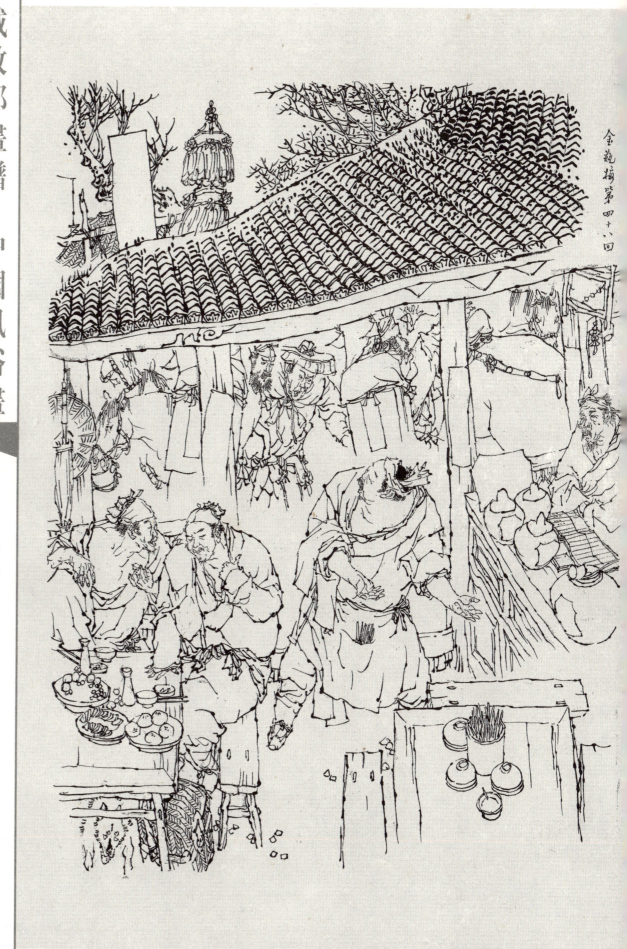

戴敦邦畫譜·中國風俗畫

戴敦邦畫譜·中國風俗畫

查酒肆

鬧花巷

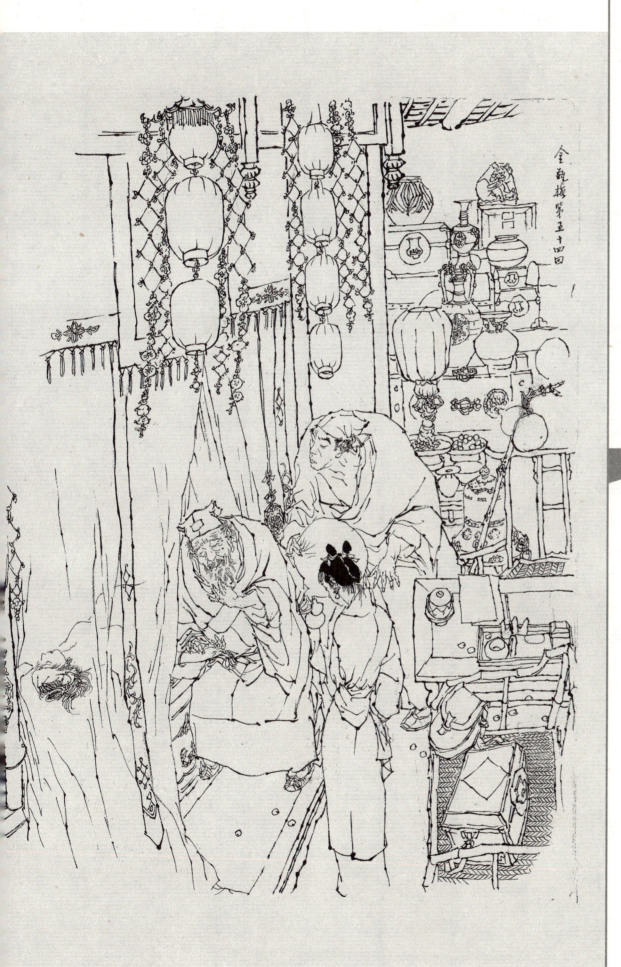

戴敦邦畫譜・中國風俗畫

戴敦邦畫譜・中國風俗畫

鬥葉子

診脉

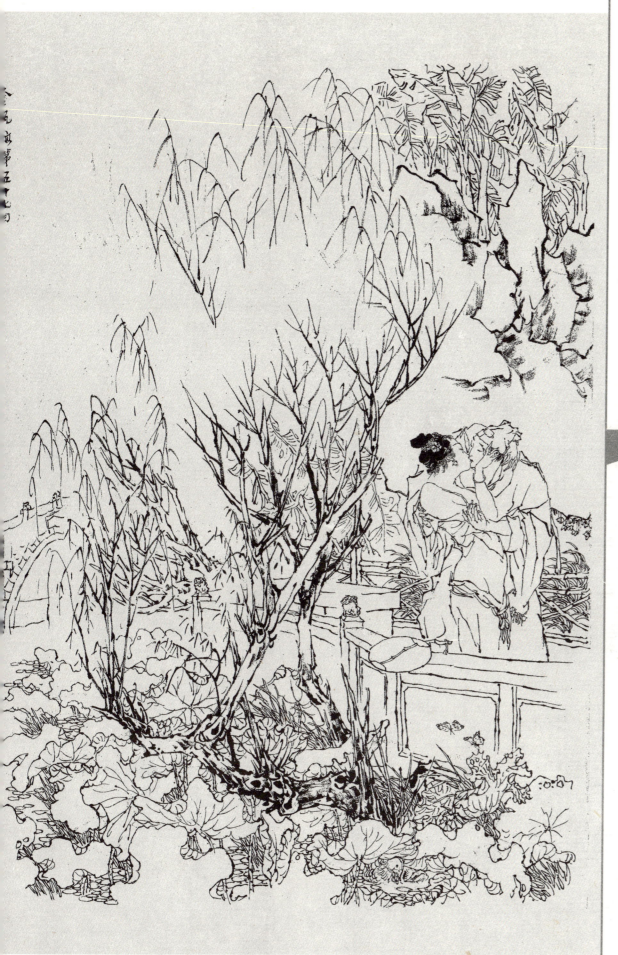
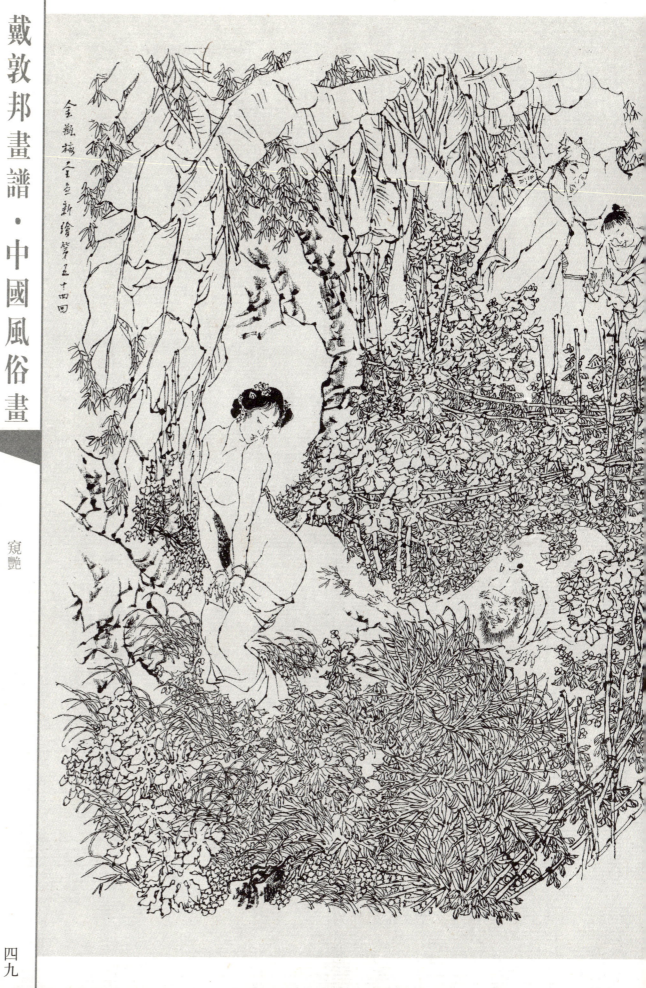

戴敦邦畫譜・中國風俗畫

戴敦邦畫譜・中國風俗畫

窺艷

私會

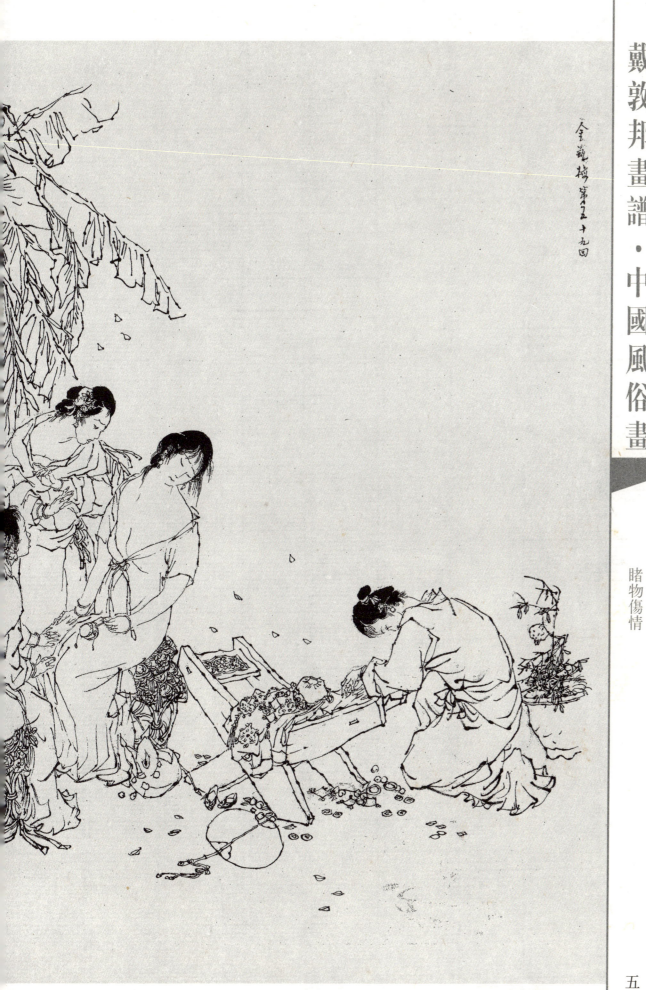

戴敦邦畫譜・中國風俗畫

睹物傷情

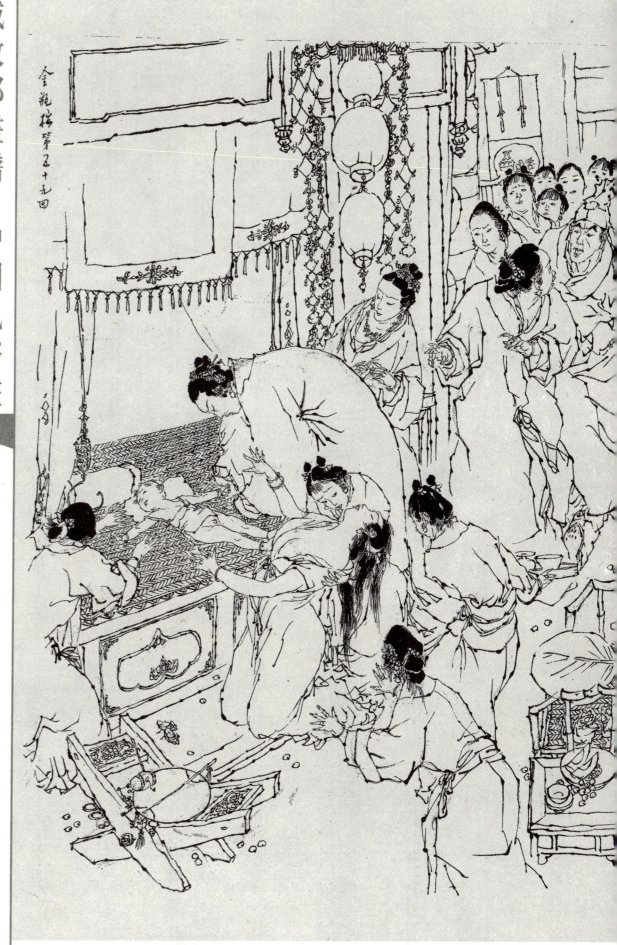

早天

戴敦邦畫譜・中國風俗畫

發病

宴重陽

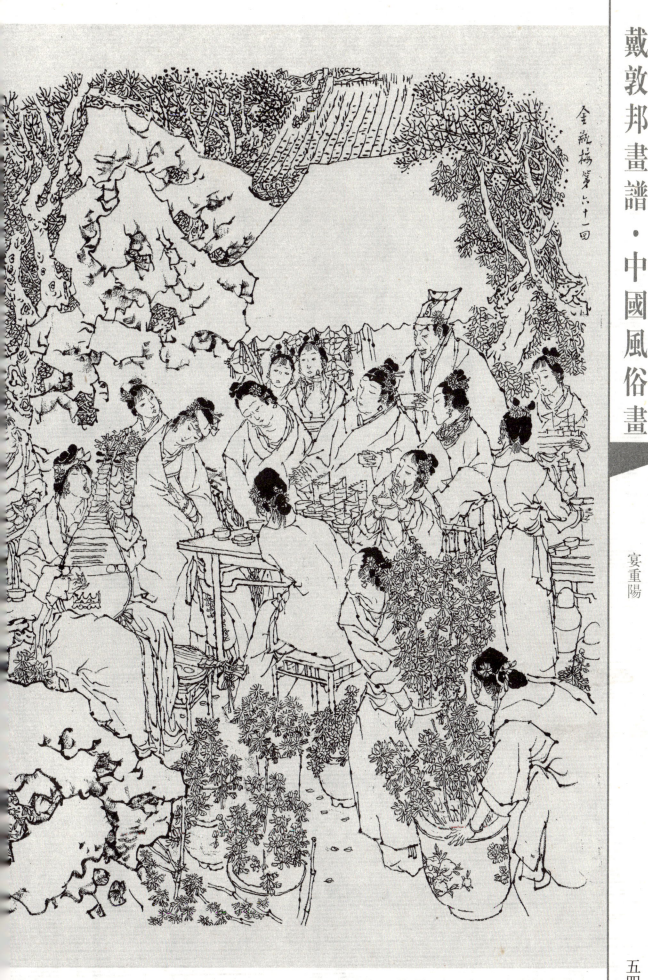

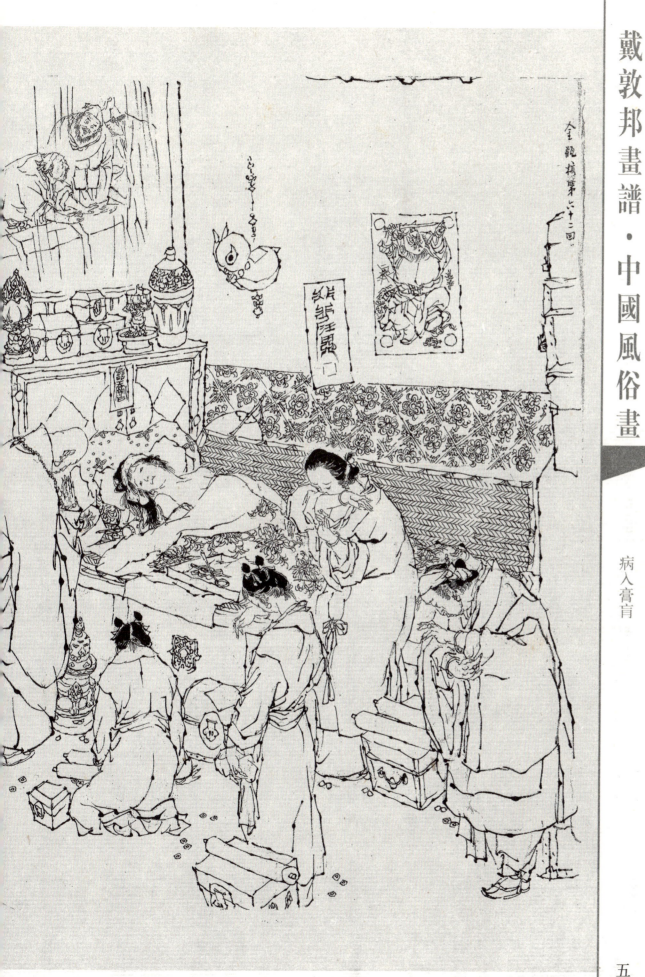

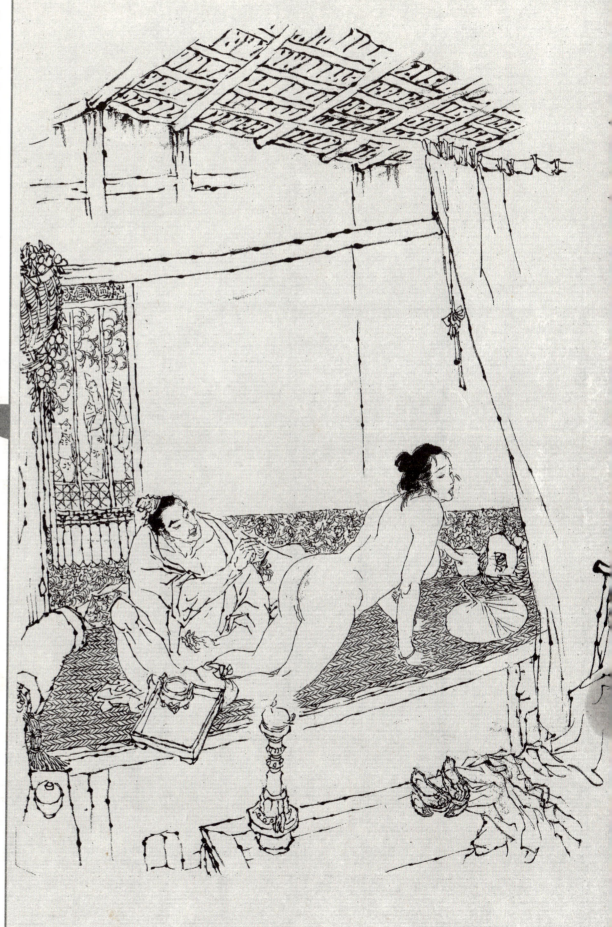

戴敦邦畫譜・中國風俗畫

醉戲

病入膏肓

五五

五六

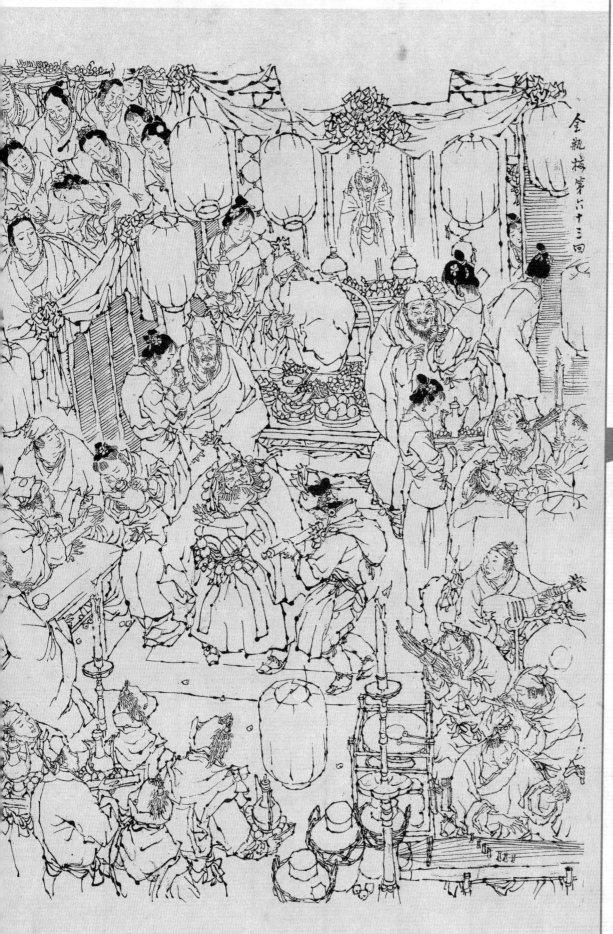
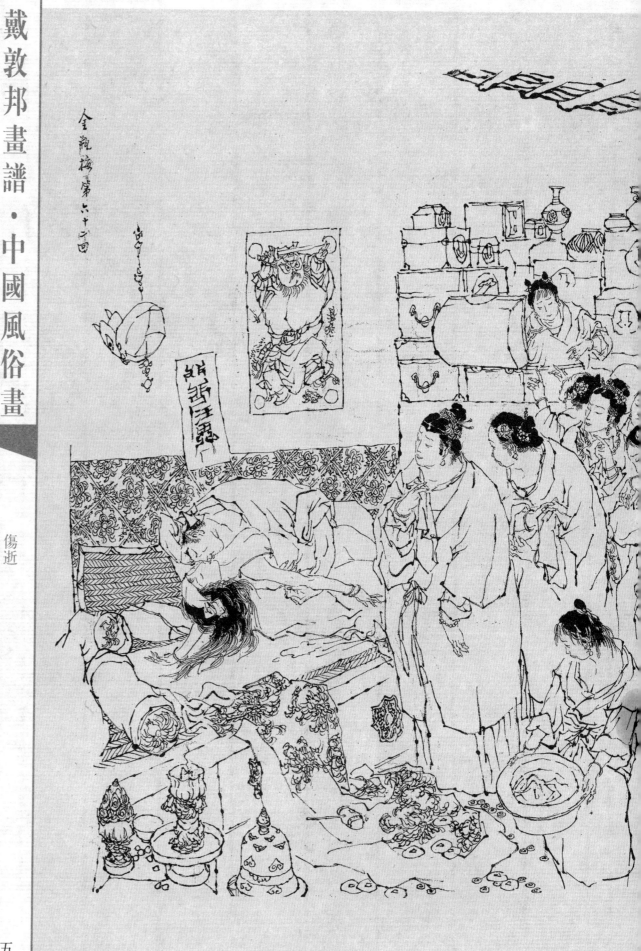

戴敦邦畫譜·中國風俗畫

觀戲

傷逝

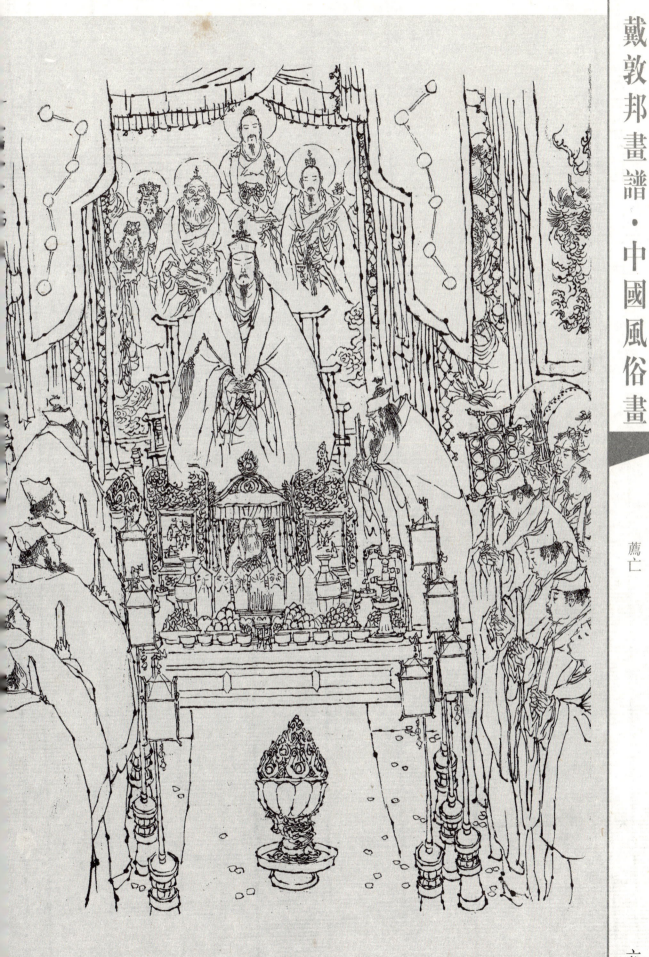

薦亡

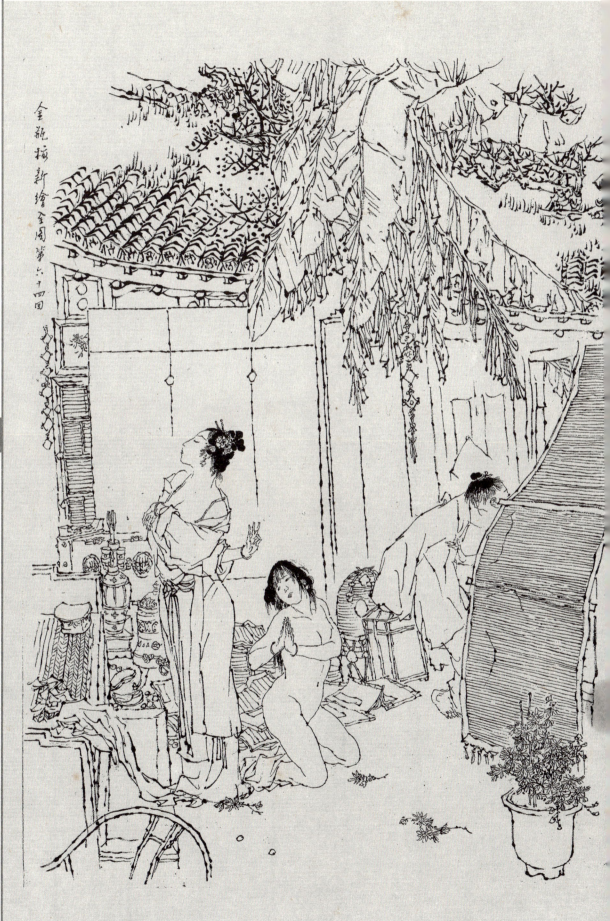

責僕

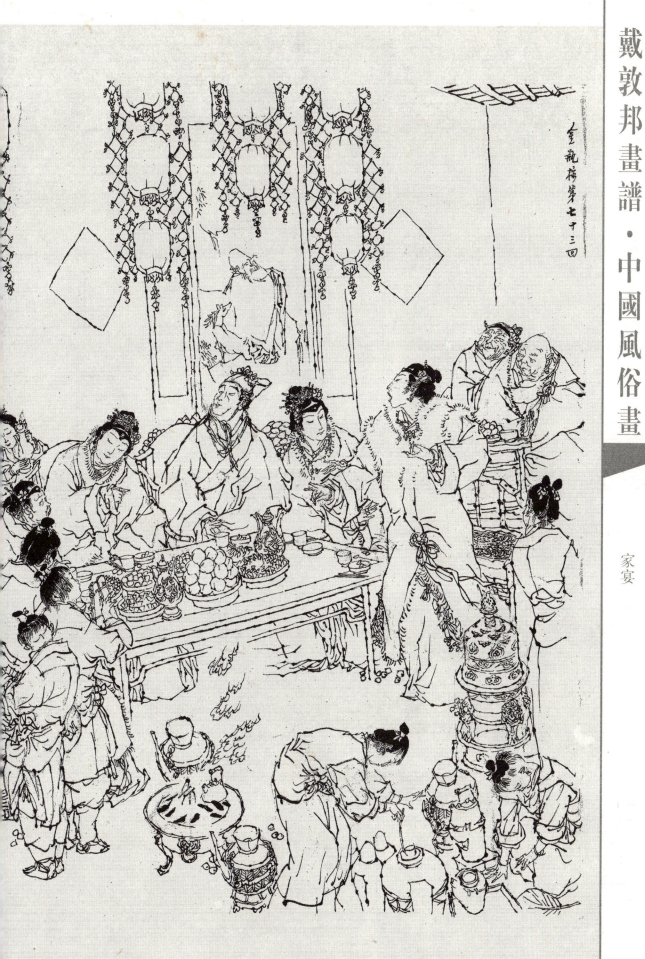

戴敦邦畫譜·中國風俗畫

戴敦邦畫譜·中國風俗畫

金瓶梅第七十三回

金瓶梅第六十八回

家宴

衛玉臂

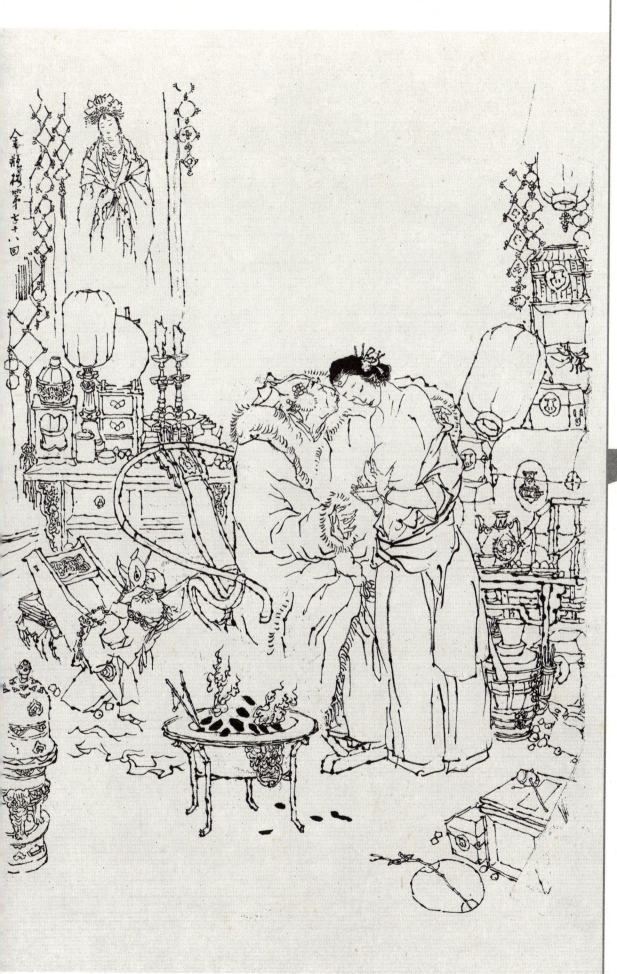

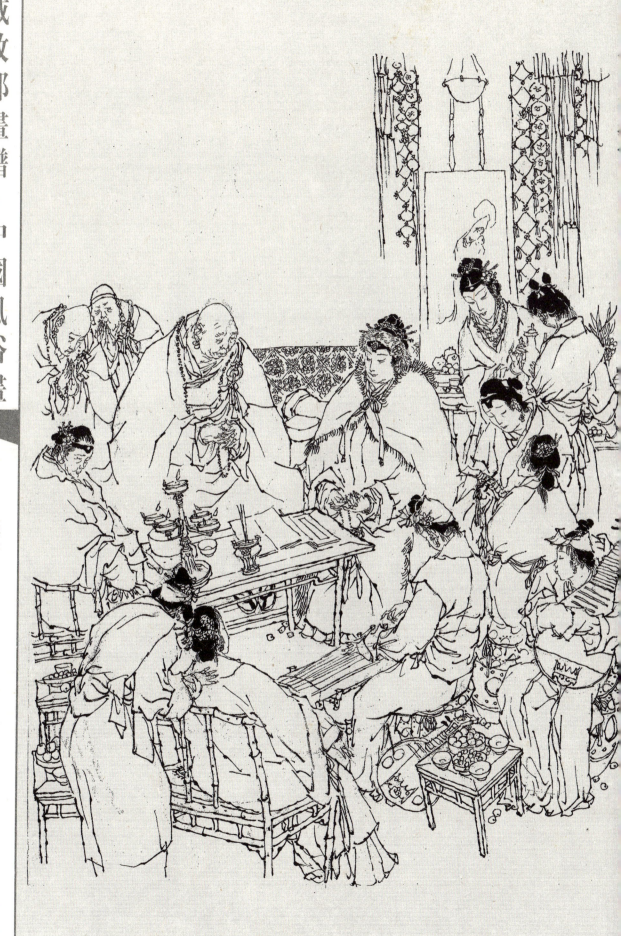

戴敦邦畫譜・中國風俗畫

談經

尋歡

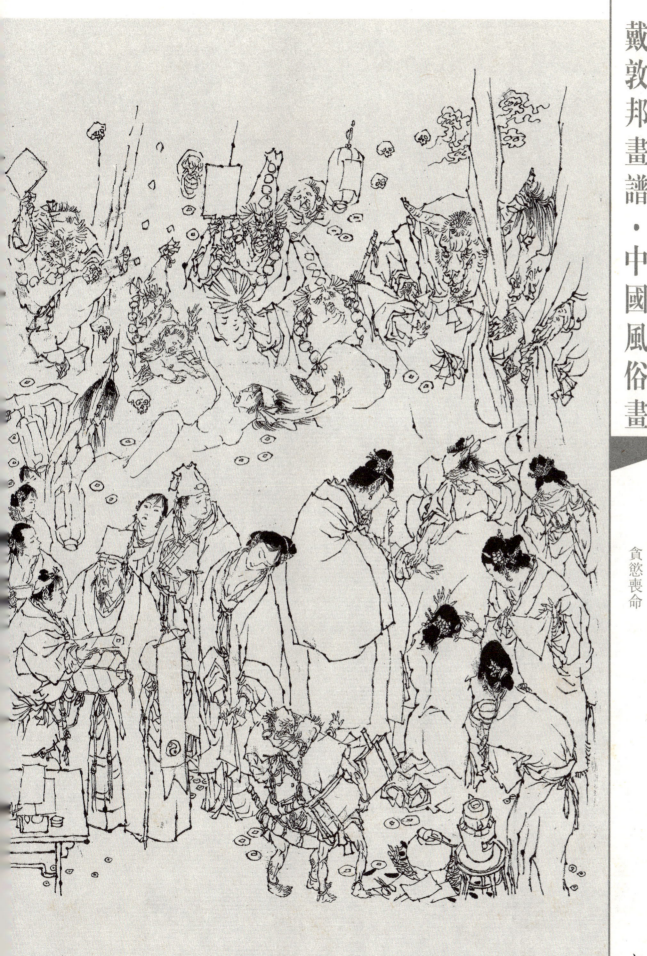

臨盆

貪慾喪命

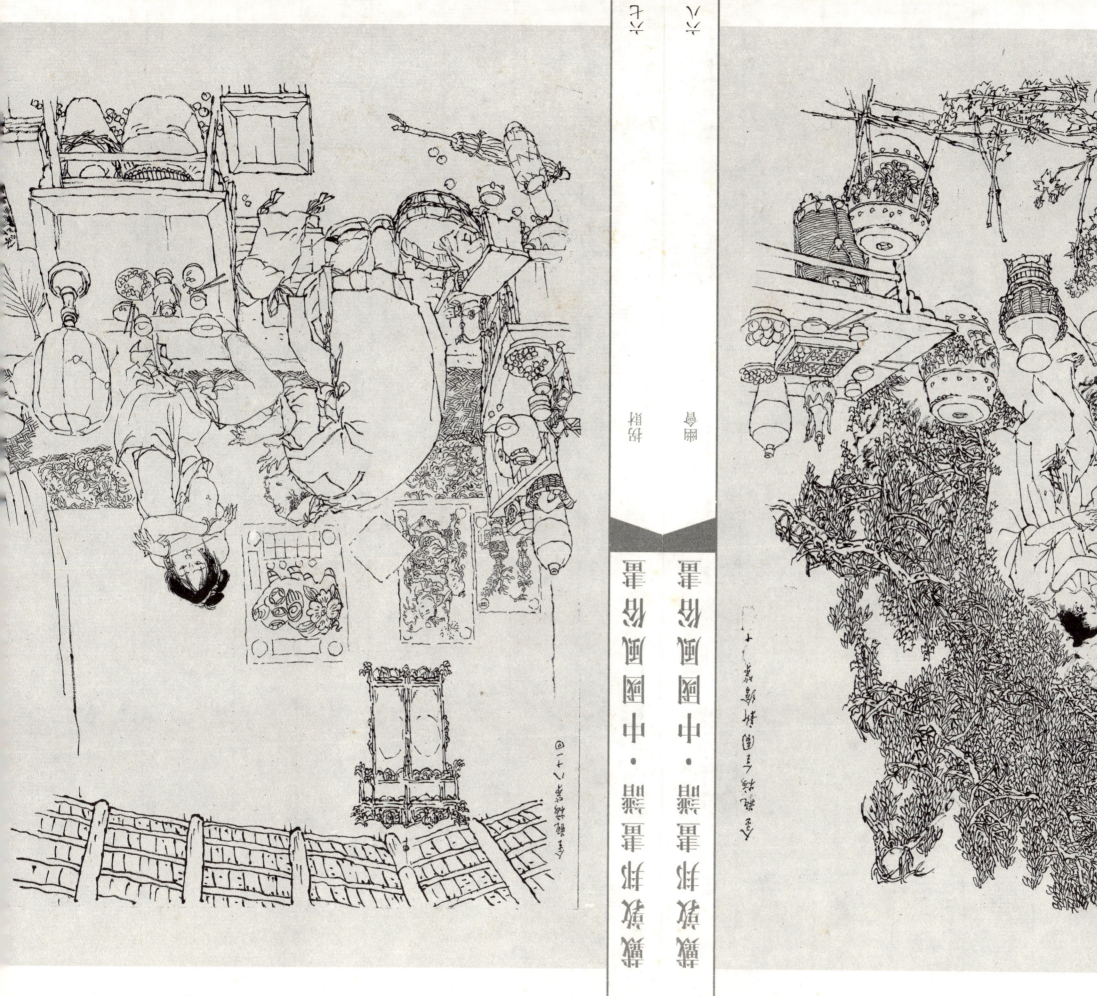

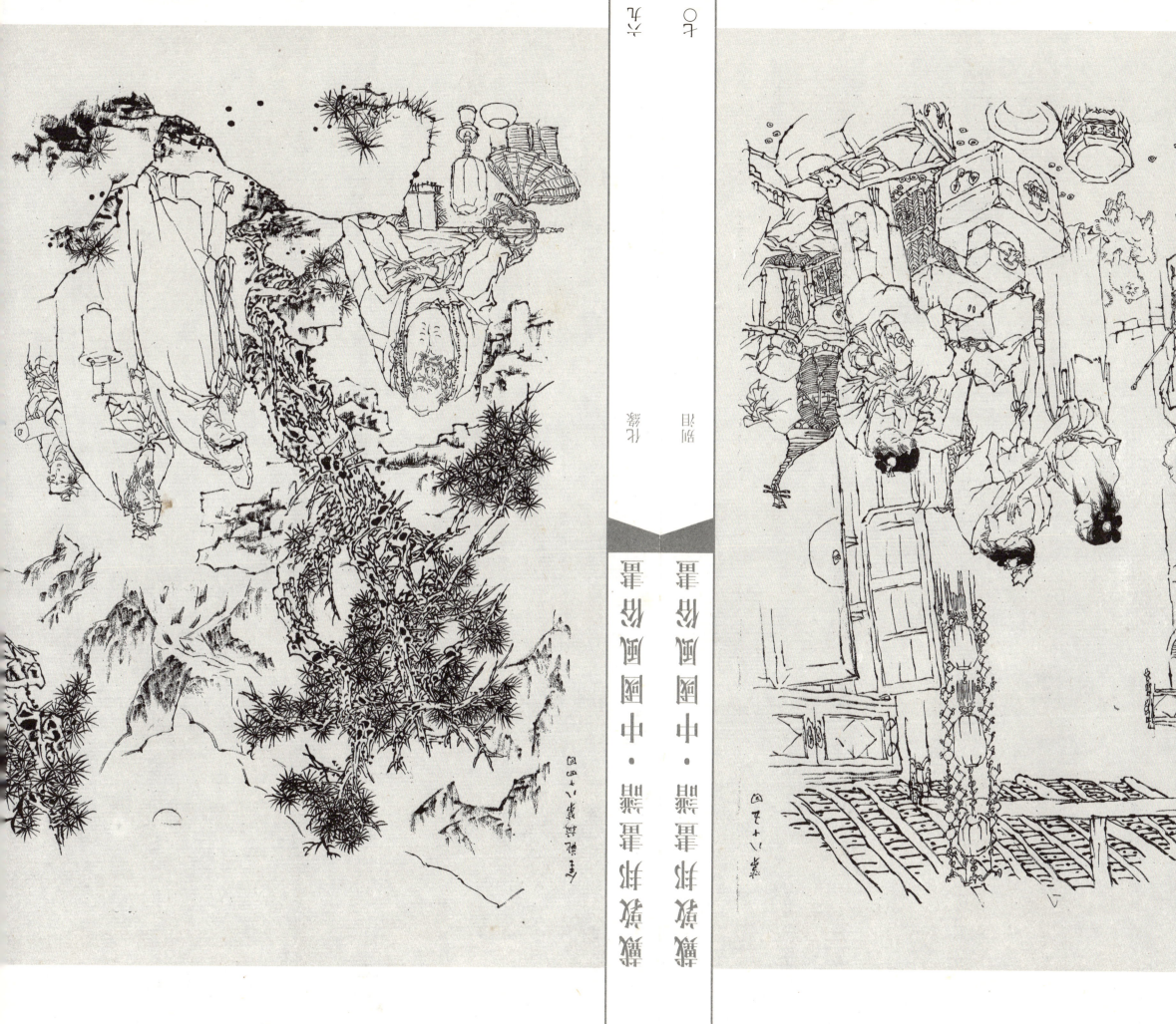